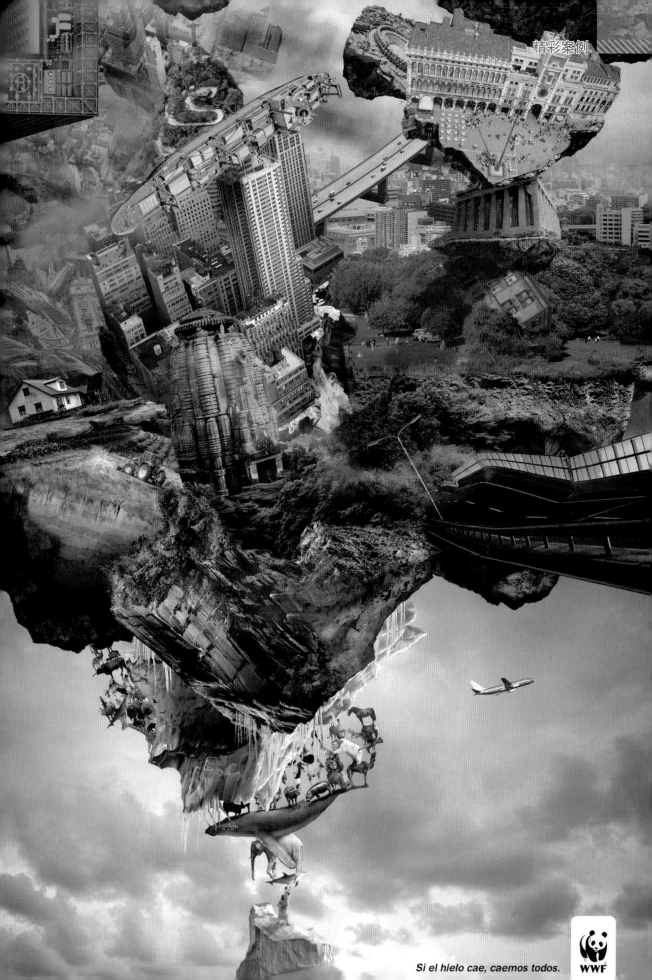

Si el hielo cae, caemos todos.

WWF

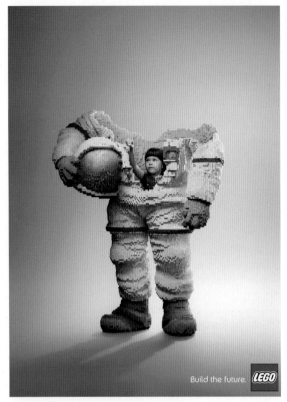
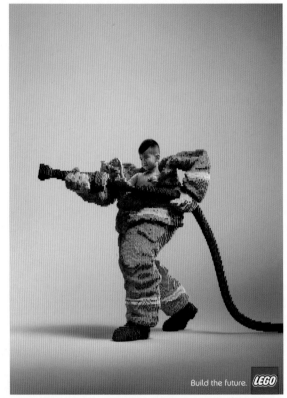

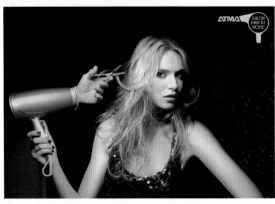

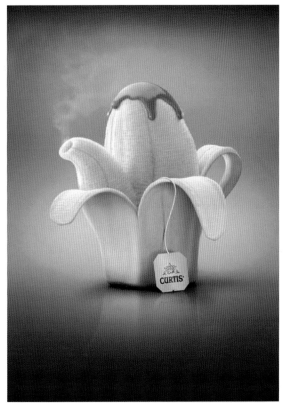

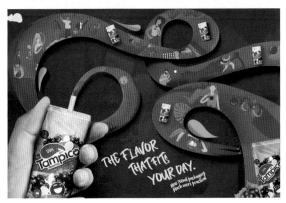

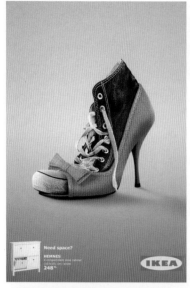
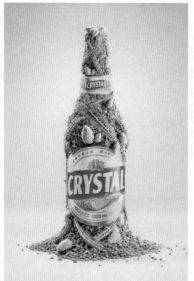
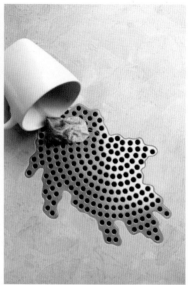
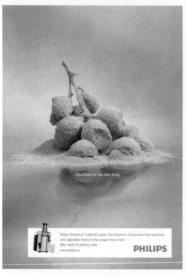
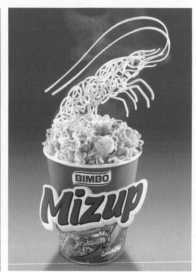

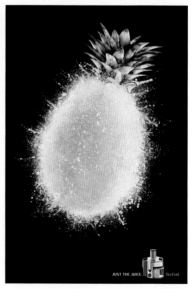

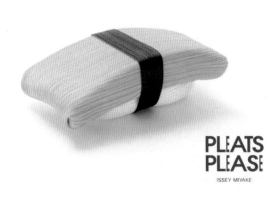

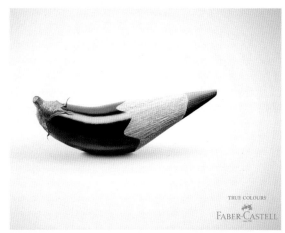

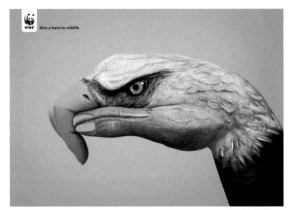

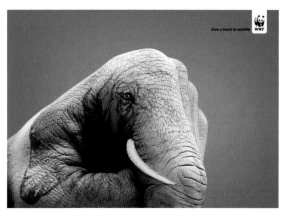

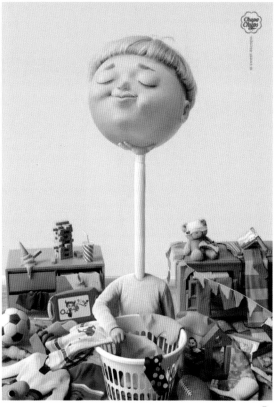

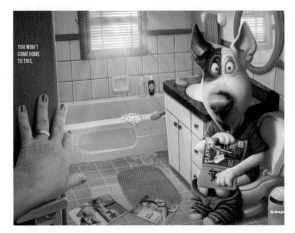
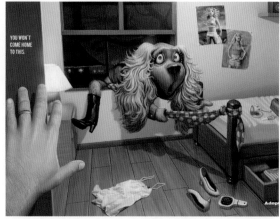
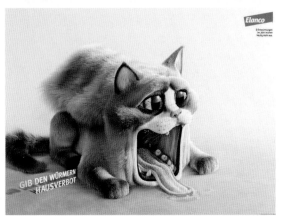

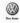
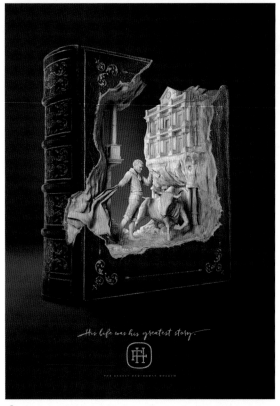
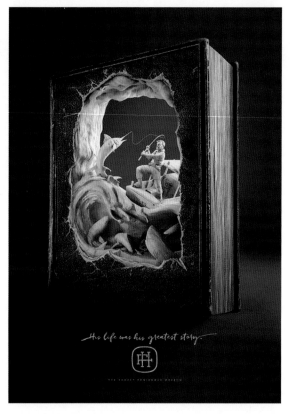

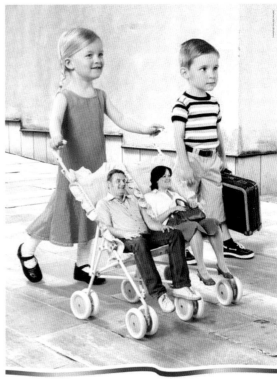

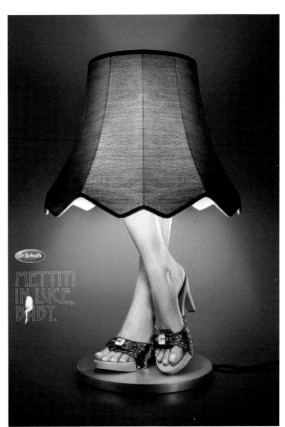

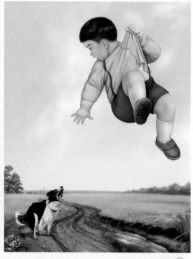

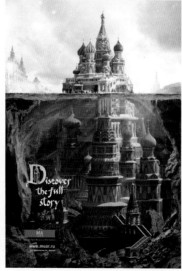

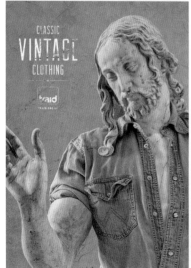

艺术设计与实践

广告

设计与创意

（第3版）

李金蓉　编著

清华大学出版社

北京

内容简介

本书介绍了广告的历史沿革及广告设计的思想演进，分析、探讨了广告创意理论和方法，并从广告图形、色彩、版面编排与构成设计，以及广告媒体的选择和传播效果评价方法等方面入手，总结和归纳出广告的创意精髓、制作和表现技巧，较为详细地阐述广告设计与传播的基本原理和实践经验。书中附图均选自国内外优秀的广告设计作品，具有很高的学习和欣赏价值。风格多样的图例可以帮助读者更加直观形象地理解理论知识，同时配合书中相关的课程作业，让读者在学习与实践中真正领悟广告创作的要点。

本书可作为高等院校广告类、艺术类及相关专业的教材，也可作为广告从业人员进行广告创意设计的参考资料。

图书在版编目（CIP）数据

广告设计与创意 / 李金蓉编著. -- 3版. -- 北京 :清华大学出版社，2023.5
（艺术设计与实践）

ISBN 978-7-302-63393-8

Ⅰ．①广… Ⅱ．①李… Ⅲ．①广告设计 Ⅳ．①J524.3

中国国家版本馆CIP数据核字(2023)第066829号

责任编辑：陈绿春
封面设计：潘国文
责任校对：徐俊伟
责任印制：刘海龙

出版发行：清华大学出版社
　　　网　　　址：http://www.tup.com.cn，http://www.wqbook.com
　　　地　　　址：北京清华大学学研大厦A座　　　　邮　　编：100084
　　　社 总 机：010-83470000　　　　邮　　购：010- 62786544
　　　投稿与读者服务：010-62776969，c-service@tup.tsinghua.edu.cn
　　　质 量 反 馈：010-62772015，zhiliang@tup.tsinghua.edu.cn
印 装 者：三河市君旺印务有限公司
经　　销：全国新华书店
开　　本：185mm×260mm　　　印　张：9　　　插　页：4　　　字　数：257千字
版　　次：2015年9月第1版　　　2023年6月第3版　　　印　次：2023年6月第1次印刷
定　　价：69.00元

产品编号：099562-01

前 言
PREFACE

广告是商品经济的产物，因此，哪里有商品的生产和交易，哪里就有广告。作为一种伴随着商业活动而兴起的营销推广方式，广告的发展受到技术发展、文化发展，以及市场竞争日趋激烈的影响和推动。在封建社会，生产力低下，经济发展缓慢，广告的设计和制作没有明确的分工。自19世纪中期至今的一百多年来，尤其是欧洲工业革命以后，印刷术的发展、经济的腾飞带来的市场繁荣，需要通过广告促进商品的流通和竞争，从而奠定了现代广告业兴起与发展的基础，也为广告注入了更加丰富的内涵。

现代广告既是一门学科，也是一门艺术。广告设计既要建立在科学的理论和方法基础上，同时又必须遵循艺术创作的规律。广告不但用于传达商品信息，也把美传递给广大消费者，影响和引导着人们的文化和审美观，对促进社会观念和生活方式的转变起着不可忽视的特殊作用。在现代社会，广告不仅对市场和经济活动具有效用，而且从各个方面渗透到人们的生活中，影响人们的观念和行为，甚至成了人类生活方式的一种诠释。

这一版更新了部分图片，丰富了版式设计，使内容更加准确和全面。

如果您在学习的过程中遇到问题，请联系陈老师，联系邮箱：chenlch@tup.tsinghua.edu.cn。

作者
2023年5月

目录 CONTENTS

第3章 广告图形设计

第4章 广告文字应用设计

第5章 广告色彩设计

第6章　广告版面设计

第7章　广告媒体

第 1 章

广告设计概述

1.1 概念认知

"广告"一词来源于英文 Advertise。Advertise 出自拉丁语 Advertere，有"注意""诱导"等含义，后来引申为"唤起大众注意某事物，并诱导于某一特定方向所使用的一种手段"。1655年11月，苏格兰《政治使者》报正式使用"广告"一词，以后逐渐通行于世界各国。我国最早出现"广告"这个词，是在1907年由清政府办的《政治官报》中，该报章程中专门公布了一条登载广告的规定：如官办银行、钱局、工艺陈列各所、铁路矿物各公司及农工商部注册各实业，均准进馆代登广告。

1.1.1 广告的概念

所谓广告，从汉字的字面意义理解，是"广而告之"的意思，即向公众通知某一件事，或劝告大众遵循某一规定。但这只说明广告是向大众传播信息的一种手段，而不能成为广告的准确定义。

1890年以前，西方社会对广告较普遍认同的一种定义：广告是有关商品或服务的新闻（News about product or service）。

1894年，美国现代广告之父阿尔伯特·拉斯克（Albert Lasker）认为"广告是印刷形态的推销手段"。这个定义含有在推销中劝服的意思，将广告的内涵向前推进了一大步。

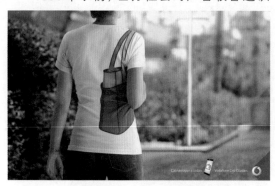

作品名：Vodafone 沃达丰手机钱包不一样的创意广告

1948年，美国营销协会的定义委员会形成了一个有较大影响的广告定义：广告是由可确认的广告主，对其观念、商品或服务所做的任何方式付款的非人员式的陈述与推广。

《简明大不列颠百科全书》对广告的定义：广告是传播信息的一种方式，其目的在于推销商品、劳务服务、取得政治支持、推进一种事业或引起刊登广告者所希望的其他的反映。广告信息通过各种宣传工具，传递给它所想要吸引的观众或听众。广告不同于其他传递信息的形式，它必须由登广告者付给传播媒介以一定的报酬。

我国1980年出版的《辞海》给广告下的定义：向公众介绍商品，报道服务内容和文艺节目等的一种宣传方式，一般通过报刊、电台、电视台、招贴、电影、幻灯、橱窗布置、商品陈列的形式来进行。

从大多数的广告定义来看，一般都偏重于

广告的商业和经济性宣传，以满足这方面的功能需求。然而，广告包含着社会生活各方面广泛的信息内容，从市场销售到社会运动、人才招聘、征婚、遗失启事等，使用者从政府、单位、团体到个人，涉及整个社会活动领域。因此，广告的定义就需要更加宽泛。从这个意义上说，

杜莫伊斯的广告定义显得较为全面，他认为"广告是将各种高度精练的信息，采用艺术手法，通过各种媒介传播给大众，以加强或改变人们的观念，最终引导人们的行为的活动"。这一定义所揭示的广告特质及其内在的张力，是与广告发展的历史和实践相吻合的。

1.1.2　广告设计的概念

广告设计与广告在概念上存在区别。从狭义上讲，广告设计属于广告的执行阶段；从广义上讲，广告设计是在策略定位的前提下，利用创意、形式美感进行广告的创作。因此，广告设计是广告活动中的重要环节，它包括创意构思与视觉表现等阶段。广告的创意以设计定位为基础，由广告的主题或主体提供给我们的基本条件，以及受众群体的概况为依据所作的创意思维。广告设计的信息传播，主要是依靠视觉传达①来进行沟通广告受众的感知而实现的，

因此，视觉传达是广告设计的主要表现形式，它可以把产品载体的功能特点通过一定的方式转换成视觉因素，使之更直观地面对消费者。

视觉传达包括"视觉符号"②和"传达"这两个基本概念。"视觉符号"是指人类的视觉器官——眼睛所能看到的能表现事物一定性质的符号，如摄影、电视、电影、造型艺术、建筑物、各类设计、城市建筑，以及各种科学、文字；"传达"是指信息发送者利用符号向接受者传递信息的过程。

1.2　广告溯源

广告是随着市场经济的产生而出现的，可以说，哪里有商品的生产和交易，哪里就有广告，因此，广告的历史可以追溯到人类社会的早期。广告的发展是由技术发展、文化发展，以及市场竞争的日趋激烈而推动的。自19世纪中期至今的一百多年来，欧洲工业革命以后，印刷术的发展、经济腾飞带来的市场繁荣，增加了人们对广告的需求，从而奠定了现代广告业兴起与发展的基础。

①视觉传达：视觉传达是以视觉可以认知的表现形式传递信息的过程，其范围涉及文字、图形、图像、图表、包装、书籍、插图、商业广告、展示空间等领域。1960年，在日本东京举行的世界设计大会开始流行"视觉传达设计"（Visual Communication Design）这一术语。日本《ザィン辞典》对于"视觉传达设计"的定义是"给人看的设计，告知的设计"。

②视觉符号："当某事物作为另一事物的替代而代表另一事物时，它的功能就称为符号功能，承担这种功能的事物被称为'符号'。简而言之，符号的功能就是替代，给予某种事物以某种意义，又从某种事物中提炼某种意义"——日本语言学家池上嘉彦。

1.2.1 中国广告的历史沿革

中国有着5000年的文明史，早在原始社会后期，人们便开始了物物交换活动。由于农业、畜牧业和手工业的发展，产品出现剩余，部落之间偶尔进行着以物易物的物品交换，如以布换羊羔、锄具换大米等。这就是原始的实物广告。

随着"因井为市"式的集市的形成，叫卖形式的推销活动便有了产生的基础。如卖油翁一边敲"梆子"，一边吆喝"卖油喽"；又如《韩非子·难一》篇中有楚人卖矛和盾的故事，说明出售矛和盾牌的楚人是以叫卖声来进行广告宣传的。这种叫卖广告是以音响作为广告要素的原始形态。

《诗经》的《周颂·有瞽》一章里有"箫管备举"的诗句，记录了西周时期的音响广告。据汉代郑玄注说：箫，编小竹管，如今卖饧者吹也。唐代孔颖达也解释：其时卖饧之人，吹箫以自表也。可见早在西周时，卖糖食的小贩就已经懂得以箫管之声来招揽生意了。

继音响广告之后出现的是"幌子"广告。《韩非子·外储说右上》中记载："宋人有沽酒者，升概甚平，遇客甚谨，为酒甚美，悬帜甚高著……"文中的"悬帜"，就是指酒店门前悬挂的"幌子"。这种形式后来沿用不断，如《水浒传》里就有这样的描述：武松在路上行了几日……望见前面有一个酒店，挑着一面招旗在门前，上头写着五个字迹"三碗不过冈"。

除了幌子外，在店铺门口设以灯笼、文字牌匾等广告标识，在中国古代也有着悠久的历史。据《费长房》中说"市有老翁卖药，悬壶于肆头"。就是用葫芦作为药铺的象征性标志，悬挂于街头或药铺的门前。

早期的幌子和招牌广告传播范围有限，在造纸术和印刷术发明之后，广告才有了较大的发展。

公元105年，东汉的蔡伦创造了用树皮、麻头、破布、旧渔网等原料造纸的方法。这种纸被后人称为"蔡侯纸"。蔡侯纸为印刷术的诞生提供了必要的前提条件。隋朝时，出现了雕版印刷术，就是把图像或书文雕刻在木板上，然后刷墨铺纸进行印刷。到了唐代[①]，民间印刷农书、历书、医书、字帖的已经不少。宋代庆历年间（公元1041—1045年），平民毕昇发明了活字印刷术。

目前世界上发现的最早的印刷广告是我国北宋时期"济南刘家功夫针铺"的四寸见方的雕刻铜版[②]，上有白兔商标及"上等钢条""功夫细"等广告语。

明万历年以后，水印木刻一度盛行，木版年画（包括部分木版插图），除了满足欣赏外，也是传达民间文化生活、辟邪纳福、欢乐吉庆的一种招贴设计。许多商人还用木版画做商品包装，因而包装广告也得到了发展。

1853年出现第一份中文报《遐迩贯珍》，开始经营广告业务。1872年《申报》创刊，其广告占整个版面的一半。这一时期主要以外商广告为多。随着外国人的增多，其他广告形式如招贴、油漆广告牌、霓虹灯广告、橱窗广告等开始出现在大街上，广告代理也开始在上海兴起。当时华南广告公司创办人林振彬把美国广告经营方式引入上海，他本人也因此被称为"中国广告之父"。

1922年，上海中国无线电公司设立的广播电台，1925年美商开洛公司在上海设立的广播电台，都是以商业广告为主要经营内容的。

20世纪三四十年代是中国近代广告史上的鼎盛时期，不仅有专门的广告机构和从业人员，

① 1900年，在甘肃敦煌石窟的一间石室里，发现了一部唐代刻印的《金刚经》（现藏于伦敦不列颠博物馆）。书的末尾印有"咸通九年四月十五日"字样（唐朝的咸通九年，相当于公元868年），这是世界上迄今发现的最早印有出版日期的印刷品。

② "济南刘家功夫针铺"雕刻铜版现藏于中国历史博物馆。

使用单位对广告也相当重视。新中国成立以后，逐步对旧的广告业进行了改造，国营广告公司开始组建起来。但到了50年代末，广告被认为是资本主义的产物，加上当时商品短缺，广告逐渐失去了其意义。直到改革开放以后，广告业才又进入到新的发展时期。

公元868年印制的《金刚经》是最早的模板印品之一　　济南刘家功夫针铺铜版印刷广告

1.2.2　西方广告的历史沿革

西方广告的历史可以追溯到古希腊、古罗马时期。当时，随着物物交换风习的发展，形成了市场，起初几乎所有的广告活动都是依靠声音来传递的，人们通过叫卖来贩卖奴隶、牲畜。后来还出现了专职的叫卖者，或称告示员，公共的布告和私人性质的广告，主要靠告示员和招贴进行宣传。这种公告员制度在西方一些国家一直持续到19世纪末。

世界上现存最早的广告①是在古埃及尼罗河畔的古城底比斯发现的，这是一份书写在莎草纸上的寻人告示，内容是悬赏一个金币，缉拿逃亡的男奴隶吉姆。告示中所说的"为诸君定制织造上等好布的织匠巴布"这类语言已近似于专门的广告用语了。

城市、市场发达以后，店铺的招牌和各种标志、看板开始盛行起来。古罗马时代，街头贴有很多广告，比较盛行的是图书广告和作家的演讲广告。在庞贝古城遗址中，有一种古罗马时代的广告形式，叫"达贝拉耶"，这是一种公告牌，上面有当时马戏团和剧院的广告。研究者称其为"现代广告的鼻祖"。

中世纪的广告以标志为主，在标志上大都以图案、实物来表示行业。如在中世纪的英国，一只手臂挥锤表示金匠作坊；三只鸽子和一支节杖表示纺线厂；再如伦敦的第一家印第安雪茄厂的标志，是由造船木工用船上的桅杆雕刻出来的。

印刷术的发明开创了广告发展的新纪元。1473年，英国伦敦张贴出第一张出售祈祷书的广告，由第一位印刷家威廉·凯克斯顿所印制；1525年，德国创刊了世界上最早登载新闻的小册子；1597年，意大利佛罗伦萨出现了最早的报纸，并每周刊发一次商业广告；1666年，《伦敦报》首开广告专栏，于是"报纸广告"作为大众传媒的一种形态，得以独立存在；美国的第一张报纸——《波士顿每周新闻》，其创刊

①世界上最早的广告现保存于英国伦敦博物馆。

号(1690年)上就有广告；1784年，宾夕法尼亚出现了第一份日报，这表明日报时代的开启，广告的传播也开始了一个新的发展时期。

19世纪以英国为中心爆发的工业革命，使广告在销售商品、促进生产、提高生活质量、普及教育和科学技术知识等方面发挥了巨大作用。机械化的大规模生产，极大地降低了印刷成本，从而使平面广告得以扩散和流通，于是，广告业应运而生。

1840年，美国第一家广告代理商出现于费城。1869年，美国第一家具有现代广告商特征的艾耶父子公司创立，他们竭力说服报刊付给广告代理商以佣金。从此，佣金制度确立，广告行业日趋发展。1911年世界广告协会成立。

1910—1920年，随着经济的繁荣，文化生活也进一步丰富。这一阶段各种大型文艺演出越来越多，对广告的需求也随之增大。同时，美术领域在该时期也十分活跃，涌现出立体派、野兽派、未来派、表现主义等大批现代主义艺术，竞相举办各种美术作品展。广告海报繁多，刺激了商业广告的发展。此时的广告表现形式仍以招贴画为主，但杂志广告业和报纸广告业随着这些新闻媒介在消费者中影响力的提高也发展起来。

现代意义上的广告迄今已有近百年的历史，如今的广告业在经济发达国家已趋于成熟，在理论与实际运作方面形成了一套完整的体系，是经济和政治活动中不可缺少的重要角色。

1.2.3 广告设计思想的演进

广告的传播与发展离不开艺术设计的变迁。在封建社会，经济发展缓慢，生产力低下，广告的设计、制作没有明确的分工。18世纪中叶的蒸汽机，19世纪中叶的电报电话、无声电影、电动机等发明广为应用以后，不仅推进了资本主义工业革命的蓬勃发展，从根本上改变了社会的节奏，也开创了现代设计运动的新时代。

1 现代设计运动

现代设计运动是现代艺术运动的一部分，开始于19世纪下半叶。在印象主义画家们为光色的变幻与画面的革新而沉浸于"为艺术而艺术"的氛围中时，以英国空想社会主义者、工艺家威廉·莫里斯(Wiiliam Morris, 1834 — 1896)为首的艺术家们组织了一场为生活而艺术的"手工艺复兴运动"，他们主张以艺术装饰设计和手工艺术方式设计出实用与审美结合的产品，呼吁"要为社会创作更多更美的设计图，使城市建筑、居住环境赏心悦目"。19世纪末，"手工艺复兴运动"的影响已遍及欧美各国，促使欧美产生了另一个新的设计运动——"新艺术运动"[①]，现代艺术设计进入了一个崭新的发展时期。

2 新造型主义

荷兰"新造型主义"和"风格派"画家彼埃特·蒙德里安(Piet Mondrian, 1872—1944)也是一位抽象主义绘画的先行者。他以几何图形为绘画的基本元素，主张灵活面的分割是美学的精神，他追求明晰、功能的美学原则，强调抽象、简洁、高秩序的形式美。蒙德里安认为：新造型主义把丰富多采的自然压缩成一定关系的造型，艺术成为如数学一样精确表达宇宙基本特征的直觉手段。他和另外两位同行于1917年创办了《风格》杂志，他们反对传统的因循守旧的艺术形式，主张以点、线、面、色四大造型元素表现客观实体，认为面的分割是美学精粹，这为现代设计的创新起到了示范作用。"风格派"作为一种艺术运动，并不局限于绘画，对当时的建筑、家具、装饰艺术及印刷业都有一定的影响。

①新艺术运动摒弃所有传统形式，完全面向自然，选择自然中的植物、动物等有机形态，并以其对流畅、婀娜的线条的运用、有机的外形和充满美感的女性形象著称。 这种风格影响了建筑、家具、产品和服装设计，以及图案和字体设计。

3 包豪斯

德国"包豪斯"①奠基人威廉·格罗佩斯（Walier Gropius，1883—1969）也推动了广告业的发展。1919 年 3 月，他拟定的《包豪斯宣言》中指出：建筑家、雕刻家和画家们，我们应该转向应用艺术，艺术不是一门专门职业，艺术家和工艺技师之间在根本上没有任何区别。艺术家只是一个得意忘形的工艺技师。在灵感出现并超出个人意志的珍贵时刻，上苍的恩赐使他的作品变成艺术的花朵。工艺技师的熟练对于每一个艺术家来说都是不可或缺的。真正想象力的创造根源即建立在这个基础上。让我们建立一个新的设计家组织吧！包豪斯是现代设计运动的发源地，它对 20 世纪设计思想的重要贡献在于：艺术与技术的新统一；设计的目的是人而不是产品；设计必须遵循自然与客观

的法则。包豪斯设计学院虽然只办了 14 年，毕业学生 520 人，但它集中了 20 世纪初期欧洲各国先进的设计思想和经验，如荷兰风格派运动和苏联构成主义运动的思想与经验，并在德国工业联盟的基础上，进一步发展起来，成为了现代设计运动的摇篮。

4 视幻艺术

视幻艺术又称"光效应艺术"或"欧鲁艺术"，代表人物为法籍匈牙利艺术家瓦萨勒利·维克多·德（Vasarely Victor de）。视幻艺术产生于 20 世纪 60 年代，曾风靡欧、美、日各国画坛。1965 年视觉派艺术在纽约展出了 15 个国家 106 位画家、设计家的精彩杰作，为世界艺术界所瞩目，并广泛应用于各国现代设计的广告、服装、装饰上，至今方兴未艾。

梵高《自画像》

达·芬奇《蒙娜丽莎》

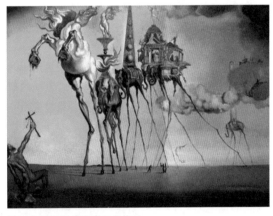

绘画大师达利超现实主义作品

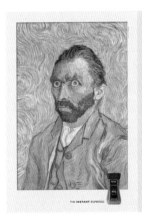

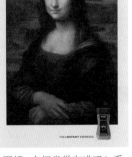

雀巢咖啡：天气渐冷，人也容易困顿，来杯雀巢咖啡吧！看，蒙娜丽莎、梵高等名画主角都精神到眼睛睁得大大的。

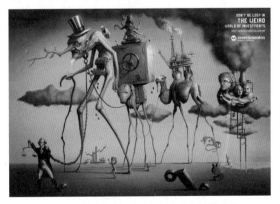

AE Investimentos 投资顾问公司超现实主义风格广告

①包豪斯（Bauhaus，1919.4.1—1933.7），即德国魏玛市的"公立包豪斯学校"的简称，是世界上第一所为完全发展现代设计教育而建立的学院，对现代设计的发展产生了深远影响。

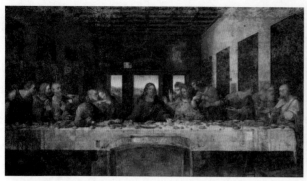

达·芬奇《最后的晚餐》

公益广告版《最后的晚餐》——呼吁人们不要遗弃自己的狗狗

1.3 广告的功能和分类

从整体上看,广告分为媒体广告和非媒体广告两大类。媒体广告是指通过媒体来传播的广告,如电视广告、报纸广告、广播广告、杂志广告等;非媒体广告是指直接面对受众的广告媒介形式,如路牌广告、平面招贴广告、商业环境中的购买点广告(POP)等。由于广告形式众多,而且视角各异,因此,广告的具体分类方法也有很多种。

1.3.1 广告的功能

广告的功能是指广告的基本效能,即广告传播的信息对所传播的对象和社会环境产生的作用和影响。现代广告的功能是多元化的,主要包含信息功能、经济功能、社会功能、宣传功能、心理功能、美学功能等几个方面。

1 广告的信息功能

广告主要传递的是商品信息,是沟通企业、经营者和消费者之间的桥梁。

2 广告的经济功能

广告的经济功能体现在沟通产供销的整体经济活动中所起的作用与效能上,广告的信息流通时时刻刻都与经济活动联系在一起,促进了产品的销售和经济的发展,有助于社会生产与商品流通的良性循环,加速商品流通和资金周转,提高社会生产活动的效率,为社会创造更多的财富。广告能有效地促进产品销售,指导消费,同时又能指导生产,对企业发展有着不可估量的作用。

3 广告的社会功能

广告具有一定的新知识与新技术的社会教育功能。向社会大众传播科技领域的新知识、新发明和新创造,有利于开拓社会大众的视野,活跃人们的思想,丰富物质和文化生活。

4 广告的宣传功能

广告是传播经济信息的工具,又是社会宣传的一种形式,涉及思想、意识、信念、道德等内容。

5 广告的心理功能

广告能引起消费者注意,诱发消费者的兴趣与欲望,促进消费行为的产生,是现代广告的主要心理功能。

6 广告的美学功能

广告作为一种特殊的精神产品，要使消费大众接受，必须具有一定的审美价值，在一定程度上满足消费者的审美需要。

作品名：巴西Mochila酸奶包装设计

1.3.2 按传播媒介划分

1 报纸广告

报纸广告是指刊登在报纸上的广告。报纸广告不像其他广告媒介（如电视广告）会受到时间的限制，它具有可以反复阅读，便于保存等特点。而且，报纸的发行频率高、发行量大、信息传递快，可以及时、广泛地发布信息。

2 杂志广告

刊登在杂志上的广告一般用彩色印刷，纸质好，表现力强，是报纸广告难以比拟的。杂志广告可以用较多的篇幅来传递商品的详尽信息，便于消费者理解和记忆，而且专业性杂志具有固定的读者，有明确的传播对象。杂志广告的缺点是出版周期长，信息不能及时传递，导致影响范围较窄。

3 电视广告

电视广告[①]是一种以电视为媒介的广告，兼有视听效果，并运用语言、声音、文字、形象、动作、表演等综合手段进行传播。电视广告的特点是面向大众，覆盖面大，普及率高，可以快速推广产品，迅速提升知名度；缺点是受时间限制，费用高，受收视环境影响大，不易把握传播效果。

4 电影广告

广义的电影广告是以电影及其衍生媒体为载体的广告形式。消费者对某种产品和服务产生兴趣是一种心理活动，电影广告可以潜移默化地影响消费者的心理，促使其产生购买意愿。尤其是在影片中以情节道具形式出现的广告，更是一种体验营销，可以让消费者产生熟悉感、亲切感、认同感和消费欲望。在美国、日本及欧洲、南美一些国家，电影广告已成为与电视、报刊并重的大众媒体广告。

5 网络广告

1994年10月27日，美国著名的Hotwired杂志推出了网络版的Hotwired，并首次在网站上推出了网络广告，立即吸引了AT&T等14个客户在其主页上发布广告Banner，这标志着网络广告的正式诞生。网络广告集电视、报刊、广播三大传统媒介以及各类户外媒体、杂志、直邮、黄页之大成，是实施现代营销媒体战略的重要部分，其主要形式包括网页广告、文本链接广告、电子邮件广告、赞助式广告、弹出式广告等。

6 包装广告

包装不只是为了保护商品，也是企业宣传、推销产品的重要方式之一。在包装上印上简单的产品介绍，就成了包装广告。包装广告会随着商品深入到消费者的家庭，而且广告费用可以计入包装费用中，具有传播面广、成本低的优势。好的包装有助于商品的陈列展销，也有利于消费者识别选购，激发消费者的购买欲望，因而包装设计也被称为"产品推销设计"。

①世界上第一支电视广告是宝路华钟表公司的广告，在1941年7月1日晚间2点29分播出。它的内容十分简单，仅是一支宝路华的手表显示在一幅美国地图前面，并配以公司的口号作为旁白：美国以宝路华的时间运行！

7 广播广告

广播是通过无线电波或金属导线，用电波向大众传播信息、提供服务和娱乐的大众传播媒体。广播的覆盖范围广，信息传送和接收都很方便，无论在什么地方，只要一台半导体收音机，就可以随时收听到最新的新闻和资讯，而且听众可以不受时间、场所和位置的限制，行动自如地收听广告。

8 招贴广告

招贴的英文为 poster，在伦敦"国际教科书出版公司"出版的广告词典里，poster 意指张贴于纸板、墙、大木板或车辆上的印刷广告，或以其他方式展示的印刷广告。它是户外广告的主要形式，也是最古老的广告形式之一。

招贴广告主要由图形、色彩、文字这三部分组成。招贴广告大多是用制版印刷方式制成的，供在公共场所和商店内外张贴。

9 POP广告

POP（ point of purchase advertising ）意为"购买点广告"，泛指在商业空间、购买场所、零售商店的周围、商品陈设处设置的广告物，如商店的牌匾、店面的装潢和橱窗，店外悬挂的充气广告、条幅，商店内部的装饰、陈设、招贴广告、服务指示，店内发放的广告刊物，进行的广告表演，以及广播、电子广告牌等。

POP 广告起源于美国的超级市场和自助商店里的店头广告。超市出现以后，商品可以直接和顾客见面，从而大大减少售货员的服务，当消费者面对诸多商品无从下手时，摆放在商品周围的 POP 广告可以起到吸引消费者关注、促成其下定购买决心的作用。因而 POP 广告又有"无声的售货员"的美名。

10 交通广告

交通广告是指在火车、飞机、轮船、公共汽车等交通工具及旅客候车、候机、候船等地点进行的广告宣传。交通广告的传播优势体现在广告信息的到达率和暴露频次高，而且成本低。

11 直邮广告

直邮广告即通过邮寄、赠送等形式，将宣传品送到消费者手中、家里或公司所在地。直邮广告也称为"DM 广告（ Direct Mail advertising ）"，DM 与其他媒体的最大区别在于：它可以直接将广告信息传送给真正的受众，而其他广告媒体只能将广告信息笼统地传递给所有受众。

DM 的种类有传单型、本册型、卡片型等；派发形式有直接邮寄、夹报（ 夹在当地畅销报纸中进行投递 ）、组织员工上门投递、街头派发、店内派发等。

1.3.3 按传播范围划分

1 国际性广告

国际性广告是指广告主通过国际性媒体、广告代理商和国际营销渠道，对进口国家或地区的特定消费者所进行的有关商品、劳务或观念的信息传播活动，使产品能迅速进入国际市场，实现销售目标。

2 全国性广告

全国性广告是指选择在全国性的广告媒介上进行刊播的广告，其目的是占领国内市场，塑造行销全国的名牌产品。这类广告宣传的产品也多是通用性强、销售量大、选择性小的商品，或者是专业性强、使用区域分散的商品。

3 地方性广告

地方性广告是指只在某一地区传播的广告。地方性广告的传播范围窄，市场范围较小，但消费群体目标相对明确、集中，广告主大多是商业零售企业和地方工业企业。

4 区域性广告

区域性广告是指采用信息传播只能覆盖一定区域的媒体所做的广告，如地方报纸、杂志、电台、电视台开展的广告宣传，借以刺激某些特定地区消费者对产品的需求。开展区域性广告的产品往往销售量有限，地区选择性较强，广告多是为配合差异性市场营销策略而进行的。

1.3.4　按广告性质划分

1 商业广告

　　商业广告又称盈利性广告或经济广告，它是以盈利为主要目的的广告。包括传达各种商品信息、品牌信息、服务信息、商业活动等商业资讯，以及科技、教育、文学艺术、新闻出版、体育、音乐、舞蹈、戏剧演出、电影广告等文化娱乐的广告。

2 非商业广告

　　非商业广告是指不以盈利为目的，为了达到某种宣传的目的而做的广告。主要包括政治广告、公益广告和个人广告。

- 政治广告：为政治活动而发布的广告，如通过广告形式公布政府的政策、法令，传播各级政府部门的各类公告和运用广告竞选等。
- 公益广告：也称公共广告，是指为维护社会公德，帮助改善和解决社会公共问题而发布的广告。如和平、平等、环保、生命、禁烟、禁毒等主题。
- 个人广告：为满足个体单元的需要，运用媒体发布的广告。如个人启事、声明、征婚、寻人、婚丧等广告。

作品名：Ariel 预洗保护——给衣服罩上一层瓷

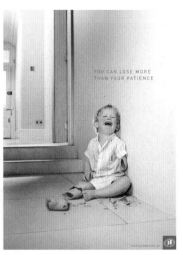

作品名：Evdefitness.com 健身网站广告

作品名：反对家庭暴力的公益广告
　　——你失去的可能比耐心等待多得多

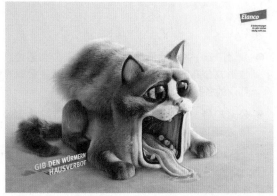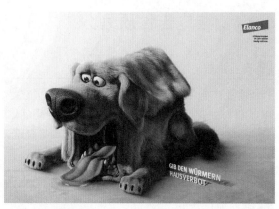

作品名：Elanco动物保健公司广告——禁止蠕虫

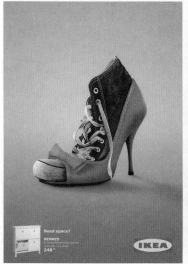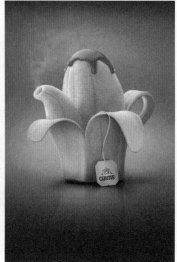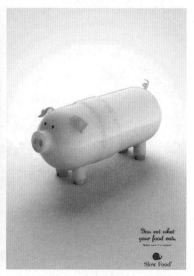

作品名：宜家鞋柜——节省更多的空间　　作品名：Curtis美味水壶　　作品名：slow food有机慢食运动公益广告

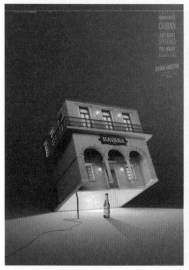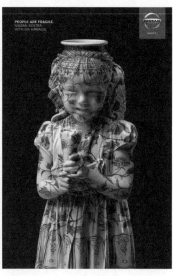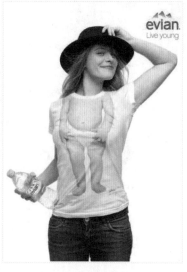

作品名：The Beers酒广告　　作品名：NissanSentra广告　　作品名：IEvian矿泉水童心系列商业广告

第 2 章

广告创意与视觉表现

2.1 广告创意

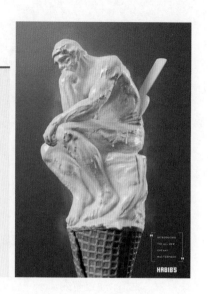

广告大师大卫·奥格威说过"一个伟大的创意是美丽且高度智慧与疯狂的结合,一个伟大的创意能改变我们的语言,使默默无闻的品牌一夜之间闻名全球"。在现代广告运作体制中,广告策划成为主体,创意则居于中心,是广告之眼,也是广告的生命和灵魂。广告创意不同于一般的计划、说明或宣传,它必须借助于创造性的思维活动,创造出适合广告主题的意境,确立表达广告主题的艺术形象,以强大的艺术感染力,去冲击、震撼消费者的心灵,激起他们的购买欲望。

2.1.1 广告创意的概念

关于广告创意的含义,学者与广告专家们往往有不同的说法。芝加哥 Marvin H. Frank 广告公司的创意总监认为:创意人员的责任是收集所有能帮助解决问题的材料,像产品事实、产品定位、媒体状况、各种市场调查数据、广告费用等,把这些材料分类、整理,并归纳所需传达的信息,最后转化为另一种极富戏剧性的形式。

美国广告专家 Shirey Polkoff 认为:创意就是以一种新颖而与众不同的方式来传达单个意念的技巧与才能,即所谓客观的思索、天才的表达。

美国最权威的广告杂志《广告时代》(Advertising Age)总结出:广告创意是一种控制工作,广告创意是为别人做陪嫁,而非自己出嫁。优秀的广告创意人员深知此道,他们在熟悉商品、市场销售计划等多种信息的基础上,发展并赢得广告运动,这就是广告创意的真正内涵。

广告大师大卫·奥格威认为"好的点子"即创意。他说:要吸引消费者的注意力,同时让他们来买你的产品,非要有好的点子不可;除非你的广告有好的点子,不然它就像快被黑夜吞噬的船只。

詹姆斯·韦伯·扬在《产生创意的方法》一书中对于创意的解释在广告界得到比较普遍的认同,即"创意完全是各种要素的重新组合。广告中的创意,常是有着生活与事件'一般知识'的人士,对来自产品的'特定知识'加以重新组合的结果"。

2.1.2 广告创意的原则

1 原创性、关联性和震撼性原则

原创性、关联性、震撼性[①]是广告创意最基本的原则。原创性是指广告创意独辟蹊径,而不因循守旧,它意味着创意和别人区分开来。原创性是一个广告能够脱颖而出获得成功的关键因素,也是最高水准的创意。

关联性是指广告创意要与广告商品相关联,消费者看到广告时,就能够顺利地想到相关的企业、产品和服务。

①原创性、关联性、震撼性原则出自威廉·伯恩巴克的经典广告创意理论——ROI 论。

广告具有震撼性,才能带给人强烈的视觉冲击力,留下难以忘怀的记忆。在令人眼花缭乱的广告中,要想迅速吸引人们的视线,就必须把提升视觉张力放在广告创意的首位。

震撼性包含两个方面,一是通过宏大的场面来营造视觉冲击力,二是通过巧妙的构思深入挖掘人的内心情感,使广告具有心理穿透力,产生撼动人心的力量。

2 沟通性原则

广告是一种营销沟通[1]形式,广告信息能否准确地传达给受众,就要看它的沟通性如何。在进行广告创意时,应该把消费者看作是消费思想和消费行为的主体,通过有效的沟通语言,引发消费者的兴趣,刺激需求,促成购买行为。

3 美感性原则

对美的渴望与追求是人类的天性。广告是美的创造性的反映形态,作为审美对象,它一方面反映或渗透着一定时代的审美观念、审美趣味、审美理想,同时它也凝聚着广告人构思的心血和独创性的精神劳动。"美"可以提升广告作品的内涵和

艺术魅力,引导消费者的幻想和追求,以此实现促进销售的宗旨。

4 亲和性原则

亲和性能够使广告以一种让人乐于接受的方式,在极具感情色彩的氛围中传递商品和服务信息。法国作家弗朗索瓦·德·拉罗什富科曾经说过:"唯有感情是始终具有说服力的演说家。"感人心者,莫过于情。情感是普世的,最容易让消费者产生共鸣,因而,出色的广告创意往往把"以情动人"作为追求的目标。

广告大师大卫·奥格威提出过一个著名的广告创意理论——3B理论,即天真的儿童(Baby)、宛若天仙的美女(Beauty)、可爱的动物(Beast)最能博得人们的怜爱和喜悦。

儿童尤其是婴儿能给人带来一种生命的感动,天真无邪的儿童推荐的产品,会给人一种莫大的信任感,而且充满了生命的张力和表现力。长久生活在都市中的人们都或多或少有一种亲近自然的诉求,而作为人类的朋友,可爱的动物、宠物等能很好地满足这一点。爱美之心,人皆有之。美女是广告中必不可少的重要元素。"美女经济",其实

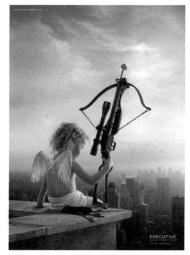

作品名:猎头公司广告——幸运之箭即将射向你

说明:在广告中运用关联性,暗示猎头公司会像丘比特一样为你制定专属的目标,帮用户找到心仪的工作。

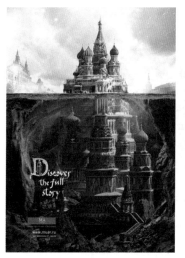

作品名:莫斯科Schusev国家博物馆广告"Discover the full story"

说明:设计师不仅展现了博物馆耸立于地表的建筑,还通过自己的想象,描绘出令人震撼的地底世界。

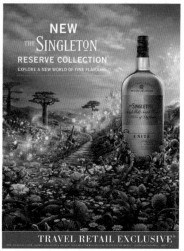

作品名:苏格兰威士忌广告

说明:画面唯美,充满艺术气息。

①营销沟通是指在(一个品牌的)营销组合中,通过与(该品牌的)顾客进行双向的信息交流建立共识而达成价值交换的过程。营销沟通的主渠道有广告、人员推销、营业推广、公共关系、包装、电话、微信推销等。

质就是眼球经济、注意力经济，用美女做促销，可以让商品产生连带的审美效应。

性包括理解性和相关性。理解性即易为广大受众所接受。在进行广告创意时，要善于将各种信息符号进行最佳组合，使其具有适度的新颖性和独创性；而相关性是指广告创意中的意象组合和广告主题内容相关联。

5 实效性原则

广告创意能否达到促销的目的，基本上取决于广告信息的传达率，即广告创意的实效性。实效

作品名：珍宝珠——甜蜜的逃亡
说明：繁重的作业、需要练习的乐器和杂乱的家务堆积成山，身处其间还能一脸幸福。作为糖果品牌，珍宝珠用这样的创意表达棒棒糖产品带来的"用甜蜜逃避压力"的美好感受。其中，"孩子"这一画面主体的塑造看起来与棒棒糖颇为相似，用手代替糖棍儿，有"推离烦恼"的感觉，暗含"ESCAPE"之意。

2.2　创造性思维方法

思维是人脑对客观事物本质属性和内在联系的概括和间接反映。以新颖、独特的思维活动揭示客观事物本质及内在联系，并指引人去获得新的答案，从而产生前所未有的想法称为创造性思维。

2.2.1　创造性思维的表现形式

1 多向思维

多向思维也叫发散思维，表现为思维不受点、线、面的限制，不局限于一种模式，既可以从尽可能多的方面去思考同一个问题，也可以从同一思维起点出发，让思路呈辐射状，形成诸多系列。

2 侧向思维

侧向思维又称旁通思维，是沿着正向思维旁侧开拓出新思路的一种创造性思维。通俗地讲，就是利用其他领域里的知识和资讯，从侧向迂回地解决问题的一种思维形式。例如，正向思维遇到问题，是从正面去想，而侧向思维则会避开问题的锋芒，在次要的地方做文章，这样往往会收到意想不到的效果。

英国著名作家毛姆就曾巧妙地运用侧向思维为自己的小说打开销路。

20 世纪初的一天，英国突然沸腾起来。所有的女性都在为一则征婚广告而兴奋激动。那则广告是这样写的：本人喜欢音乐和运动，是个年轻而有教养的百万富翁，希望能找到与毛姆小说中的女主角完全一样的女性结婚。

一时之间，所有的人都在议论这则广告。女性读者想看一看这个富翁心中的理想对象是什么样的，都跑去书店抢购。短短几天时间里，毛姆的小说就销售一空，虽然出版商多次加印，仍出现断货的情况。

这则广告的刊登者正是毛姆本人，他巧妙地把卖书广告变成征婚广告。从思维方式来看，这正是兴奋点的侧向导引，是迂回前进的侧向思维。

侧向思维的具体运用方式有以下 3 种。

● **侧向移入**：

跳出本专业、本行业的范围，摆脱习惯性思维，侧视其他方向，将注意力引向更广阔的领域。

● **侧向转换**：

不按最初设想或常规方式直接解决问题，而是将问题转换成为它侧面的其他问题，或将解决问题的手段转为侧面的其他手段。

● **侧向移出**：

与侧向移入相反，侧向移出是指将现有的设想、已取得的发明、已有的感兴趣的技术和本厂产品，从现有的使用领域、使用对象中摆脱出来，将其外推到其他意想不到的领域或对象上。

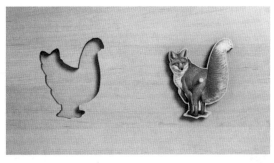

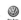

作品名：大众原装配件广告

说明：运用了侧向思维的广告创意。狐狸积木刚好可以填在鸡形的凹槽里，猫形积木刚好可以填在鱼形的凹槽，虽然能安上，但是猫遇到鱼、狐狸遇到鸡，必定会将其吃掉。所以，为避免潜在的危险，还是应该用原装配件，毕竟安全第一。

3 逆向思维

哲学研究表明，任何事物都包括对立的两个方面。日常生活中，人们往往养成一种习惯性思维方式，即只看其中的一方面，而忽视另一方面。如果逆转一下正常的思路，从反面想问题，便能得出创新性的设想，这便是逆向思维。

在广告中运用逆向思维往往会取得出人意料的效果，让人耳目一新，印象深刻。例如，美特牌丝袜广告就是一个典型的案例。该广告的内容是

这样的，观众从画面中看到两条穿着长筒丝袜的优雅美丽、性感迷人的腿。柔美的画外音说道："下面这个广告将向美国妇女证明，美特牌丝袜将使任何形状的腿变得非常美丽。"随着镜头慢慢向上身移动，观众惊奇地发现，这双美腿的主人竟然穿着短裤和棒球队员汗衫；待镜头移到脸部，观众看到的居然是男棒球明星乔·纳米斯那男人味十足的脸。他笑眯眯地说道："我当然不会穿长筒丝袜了，但如果美特丝袜能使我的腿变得如此美

妙，我想它也一定能使你的腿变得更加漂亮。"

4 联想思维

联想思维是指由某一事物联想到另一种事物，即由所感知或所思的事物、概念或现象的刺激而想到其他与之有关的事物、概念或现象的思维过程。

按亚里士多德的3个联想定律——"接近律""相似律"和"矛盾律"，可以把联想分为相近、相似和相反3种类型。

由一个事物的刺激而想到与它在时间或空间接近的事物，这种联想称为相近联想；如果想到在外形、颜色、声音、结构、功能和原理等方面有相似之处，则为相似联想；而想到在时间、空间或各种属性的相反面，则为相反联想。在广告中运用联想是一种婉转的表达方法。

作品名：Saxsofunny公司广告——我们演奏你需要的声音（联想思维）

说明：Saxsofunny是巴西的一家声音制作公司。他们在广告中传递出这样一条信息——我们公司可以按照客户的要求制作出各种各样的声音。一系列奇形怪状的箱子代表了一些只能在想象中存在的乐器，他们将这些箱子赠送给巴西圣保罗和其他地区的电台和电视机构的主要负责人。

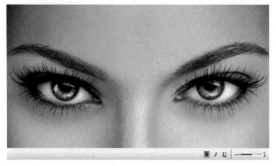

作品名：Covergirl睫毛刷产品广告——请选择加粗（联想思维）

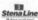

作品名：Stena Lines客运公司广告——父母跟随孩子出游可享受免费待遇

说明：运用了逆向思维，将孩子和父母的身份调换，创造出生动、诙谐、新奇的视觉效果，让人眼前一亮。

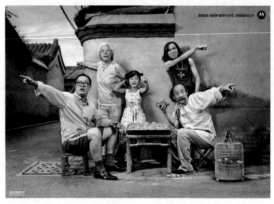

作品名：摩托罗拉GPS广告

说明：运用了侧向思维的广告创意。问路时遇到太多的热心肠，以至于不知道怎么选择，这时要有一个摩托罗拉GPS该有多好。

广告公司：O&M 北京

创意总监：Wilson Nils

作者：Zhou Yu Long

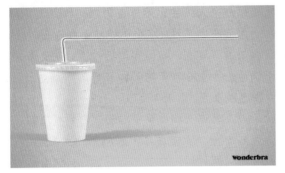

作品名：Wonderbra 内衣广告——专用吸管
说明：运用了联想思维，专用吸管使人联想到大号胸衣。

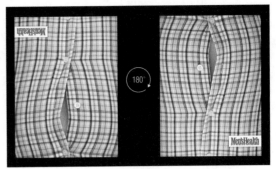

作品名：Men's Health（男士健康）杂志——180 度
说明：从啤酒肚到胸肌，只是换了角度（逆向思维）。

2.2.2　垂直思维法

垂直思维法也称逻辑思维法、纵向思维法，是指用传统的逻辑思维来解决疑难问题的思维方法。以思维的逻辑性、严密性和深刻性见长。

垂直思维强调按照一定的思考路线进行思考，即在一定的范围内向上或向下进行纵向思考，其主要特点是思维的方向性与连续性。方向性是指思考问题的思路或预先确定的框架不能随意改变；连续性则是指思考从一种资讯状态开始，直接进入相关的下一状态，如此循序渐进，中间不能中断，直至解决问题。

有人用两个比喻来形象地说明垂直思维的方向性和连续性：譬如挖井，只能从指定位置一锹一锹连续往下挖，不能左右挖，也不能中间漏掉一段不挖；又如建塔，只能从指定位置将石头一块一块向上垒，不能左右垒，也不能中间隔掉一段不垒。

垂直思维法的优点是思路清晰，比较稳定；缺点是思考的空间有局限性，容易使人故步自封，脱离实际，缺少创新，重复、雷同。例如许多广告反复强调"金奖产品"，这种公式化的标榜毫无新意可言。

垂直思维法　　　　　　水平思维法

2.2.3　水平思维法

水平思维法又称发散式思维法，是指创意思维的多维性和发散性。这种思维法要求尽量摆脱固有模式的束缚，从多角度、多侧面观察和思考，捕捉偶然发生的构想，从而产生意想不到的创意。例如，在人们普遍考虑"人为什么会得天花"问题时，爱德华·琴纳[1]考虑的则是"为什么在奶牛场劳动的女工不得天花？"正是采用这种发散式思维法，使他获得了医学上的重大发现。

水平思维能弥补垂直思维的不足，克服固执偏见和旧观念对人的束缚，有利于人们突破思维定式，获得创造性构想。它的发明者爱德

①爱德华·琴纳（Edward Jenner，1749.5.17—1823.1.26），免疫学之父，天花疫苗接种的先驱。他从我国宋朝时的"人痘"接种法（后来流传到欧洲）中得到启发，发明了牛痘接种法。

华·戴勃诺曾经用一个有趣故事来描述水平思维法。

他说：古代有个商人破产，欠了高利贷主很多钱。高利贷主看中了商人美丽的女儿，明知他还不了钱，却硬要他马上还，否则就要拉他去坐牢，要么就以女儿抵债。于是高利贷主想出了一个花招：说自己口袋里放进一黑一白的两颗石子，让女孩子去碰运气，如果从袋里摸出黑石子，便要卖身抵债；摸出白石子便可免债务。随后他偷偷地从地上捡了两颗黑石子放在口袋里。这时女孩子看得清清楚楚，她想：如果当场揭穿他的阴谋或拒绝取石子，高利贷主必然会恼羞成怒，拉他父亲去坐牢；而如果顺从地取出黑石子，便毁了自己。这些都是常人解决问题的方法，也就是用垂直思维法来处理问题。但女孩子应用水平思维法，另出新招，她毅然从高利贷主口袋中取出一颗石子，又故意失手将它跌落在布满黑白二色石子的地上，然后说：真对不起，石子在地上找不着了，不如看看你口袋里剩下是什么颜色，如果是黑色的，就证明我取出的是白色的了。高利贷主袋子里的石子当然是黑色，只好哑巴吃黄连，有口难言，女孩子救了自己，父亲也免了债务。

水平思维法是相对垂直思维法（逻辑思维）而言的。垂直思维法是以逻辑与数学为代表的传统思维模式，它的特点：根据前提一步步推导，既不能逾越，也不允许出现步骤上的错误。这种思维方法有其合理之处，如归纳与演绎等。

但如果一个人只会运用垂直思维一种方法，他就不可能有创造性。水平思维法不会过多地考虑事物的确定性、如何完善旧观点，以及追求正确性，而是考虑事物多种选择的可能性、如何提出新观点、追求丰富性。

垂直思维法和水平思维法这两个概念都是由英国心理学家爱德华·戴勃诺博士提出的。他曾对这两种思维方法进行比较，总结出两者的主要区别，如下。

- 垂直思维法是有选择性的，水平思维法是生生不息的。

- 垂直思维法的移动，只有在确定了一个方向时才移动，水平思维法的移动，则是为了产生一个新的方向。

- 垂直思维法是分析性的，水平思维法是激发性的。

- 垂直思维法是按部就班的，水平思维法是间断的，可以跳来跳去的。

- 用垂直思维法必须每一步都正确，用水平思维法则不必。

- 垂直思维法为了封闭某些途径要用否定，水平思维法则无否定可言。

- 垂直思维法必须集中排除不相关的因素，水平思维法则欢迎新东西闯入。

- 用垂直思维法思考问题的类别、分类和名称都是固定的，用水平思维法则没有固定模式。

- 用垂直思维法要遵循最可能的途径，水平思维法则探索最不可能的途径。

2.2.4 头脑风暴法

在群体决策中，由于群体成员心理的相互作用和相互影响，往往容易倾向于权威或大多数人的意见，形成所谓的"群体思维"。为了保证群体决策的创造性，提高决策质量，美国创造学家A·F·奥斯本于1939年提出了一种激发性思维的方法——头脑风暴法。

采用头脑风暴法组织群体决策时，要集中有关人员召开专题会议，主持者以明确的方式向所有参与者阐明问题，说明会议的规则，并尽力创造一个既轻松又充满竞争的氛围，促使与会者踊跃发言，彼此激荡，引发联想，产生更多的创意。

头脑风暴法遵守以下原则。

1 禁止批评和评论

对别人提出的任何想法都不能批判、不得阻

拦，即使自己认为是幼稚的、错误的，甚至是荒诞离奇的设想，亦不得予以驳斥，同时也不允许自我批判，以便在心理上调动每一个与会者的积极性。

2 欢迎各抒己见，自由鸣放

创造一种自由的气氛，调动参加者的热情，让他们提出各种荒诞的想法。

3 追求数量

意见越多，产生好意见的可能性越大。

4 探索取长补短和改进办法

除提出自己的意见外，鼓励参加者对他人已经提出的设想进行补充、改进和综合。

2.2.5 思维导图法

1 思维导图概念

科学研究证明：人类的思维特征是呈放射性的，进入大脑的每一条信息、每一种感觉、记忆或思想，都可作为一个思维分支表现出来，它呈现出来的是发散性立体结构。

英国学者托尼·巴赞基于大脑的放射性思维模式开发了一个简单而又有效的思维工具——思维导图。思维导图又称心智图，它运用图文并重的技巧，把各级主题的关系用相互隶属与相关的层级图表现出来，把主题关键词与图像、颜色等建立记忆链接。

放射性思考是人类大脑的自然思考方式，每一种进入大脑的资料，不论是感觉、记忆或是想法，包括文字、数字、符号、食物、香气、线条、颜色、意象、节奏、音符等，都可以成为一个思考中心，并由此向外发散成千上万的关节点，每一个关节点代表与中心主题的一个连接，而每一个连接又可以成为另一个中心主题，再向外发散出成千上万的关节点，而这些关节的连接可以视为我们的记忆，也就是我们的个人数据库。

思维导图的放射性思考方法可以增加资料的累积，将数据依据彼此间的关联性进行分层、分类的系统管理，从而提高大脑运作效率。同时，思维导图能善用左右脑的功能，协助我们记忆，增进我们的创造力。

英国管理学作家 Dr Tony Turrill 说："思维导图可以让复杂的问题变得非常简单，简单到可以在一张纸上画出来，让您一下看到问题的全部。它的另一个巨大优势是随着问题的发展，您可以几乎不费吹灰之力地在原有基础上对问题加以延伸。"

2 思维导图制作方法

step 1 工具：A3 或 A4 纸、一套软芯笔、4 支以上不同颜色的涂色笔、1 支钢笔。

step 2 主题：最大的主题要以图形的形式体现出来，画在画面中央；中央图要用 3 种以上的颜色；一个主题包含一个大分支；每条分支要用不同的颜色，以便对不同主题的相关信息一目了然。

step 3 内容：运用小插图和代码，以节省记录空间；各主题之间有信息相关联的地方用箭头连接；只写关键词，并且要写在线条的上方。

step 4 线条要求：线长＝词语的长度；靠近中间的线粗，外延线细，使层次感分明；线段之间互相连接起来，线条上的关键词之间也是互相隶属、互相说明的关系；当分支多的时候，用环抱线把它们围起来。

思维导图可以通过专用软件来生成。例如，XMind 就是一款顶级商业品质的思维导图和头脑风暴软件，可以帮助人们快速理清思路。它除了能绘制思维导图外，还可以绘制鱼骨图、二维图、树形图、逻辑图、组织结构图。

2.3 广告创意策略

广告策划中的"创意"是指根据整体广告策略,找寻一个"说服"目标消费者的"理由",并把这个"理由"用视觉化的语言,通过视、听表现来影响消费者的情感与行为,以达到信息传播的目的,消费者从广告中认知产品给他们带来的利益,从而促成购买行为。这个"理由"即为广告创意。创意策略(creative strategy)则是对产品或服务所能提供的利益或解决目标消费者问题的办法所进行的整理和分析,以及确定广告所要传达的信息的过程。

2.3.1 设计定位

设计定位,顾名思义就是为设计确定一个位置或方向。设计定位要解决的是"做什么",广告创意要解决的是"怎么做"。由此可见,设计定位是广告创意的前提,它的正确与否将直接影响广告的效果。

职业、文化程度开始,由此展开对受众的生活习惯、行为爱好、作息时间等方面的深入调查。掌握这些资料后,再进行研究和归纳。只有明确设计是

1 内容

了解商品或服务的特色,明确品牌的个性,是制定广告创意策略的首要因素。在面对一个具体的商品进行广告创意时,其商品的类别、属性就是最基本的创意基础。从类别上看,不外乎服装、食品、饮料、家电等,从属性上看,不外乎吃、穿、用、玩等。这些看似简单,但在进行创意时,有时为了刻意出新、出奇,就有可能把商品最基本的信息丢掉。广告基本内容必须要有一个明确的定位,然后再充分挖掘其相关的信息,才能找出一个恰当的切入点作为创意的依据。

2 目标受众

任何一则广告其目标对象只能是一定数量或一定范围内的受众。广告的内容不同,受众群体也会有所不同。如果受众群体没有一个明确的界定,广告将失去目标市场。因此,对受众群体的研究和分析是非常必要的,如此才能做到有的放矢。

对受众群体的一般性了解应该从年龄、性别、

作品名:路虎S1手机——非一般的坚韧

说明:路虎S1三防手机,是由著名的汽车公司路虎和三防手机厂商Sonim合作推出的。无论你身在多么危险的地方,救援现场、建筑工地或者是在野外,S1手机那坚韧的三防机身都能够确保你的正常使用,你看连大象都踩不烂。

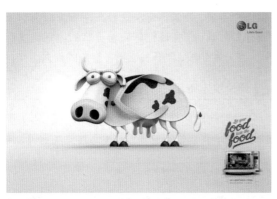

作品名：LG微波炉广告

说明：微波炉加热的食物容易变干变硬，于是抓住这点来进行创作，即如果你不想牛奶喝起来是拖鞋味儿，那就赶紧使用LG微波炉，因为LG微波炉能让食物保持原味。

2.3.2 创意的5个阶段

广告创意是一个复杂的思维过程。创意的产生并不是闭门造车的主观臆想，而是建立在周密的市场调查基础上，将广告素材、创作资料，以及广告创作人员的一般社会知识重新组合后产生的。

广告大师詹姆斯·韦伯·扬[1]在20世纪60年代提出，广告创意分为5个阶段。

1 调查阶段

新颖、独特的广告创意是在周密调查、充分掌握信息的基础上产生的。广告创作人员需要深入调查，为每一个创意找寻需要的依据和内容，并研究所搜集的资料，根据旧经验，启发新创意。

广告创意所需资料分为一般资料和特定资料两种。一般资料是指那些指导宏观市场、目标市场及社会环境的一切要素。包括宏观市场的趋势、购买能力的增减、目标市场的分割状况、市场位置、容纳量、市场份额等，此外，还有企业环境、广告环境、自然环境，国际环境、政治环境等资料。特定资料是指那些与消费者、产品和企业有关的资料。

广告大师李奥·贝纳在谈到他的广告创意时曾说，创意的秘诀就在他的文件夹和资料剪贴簿

针对哪一个层面上的群体，才能分析出他们能够并愿意接受什么样的诉求，使创意更具针对性。

3 应用媒介

在任何广告中都包含"说什么"的问题，在不同的传播媒介上，"说的内容"和"说的形式"有着很大的不同，这是由于不同的广告媒介的特点所决定的。对于某些广告活动，在其广告内容上要注意分析和把握其不同传媒的价值功效，以相适应的传播媒介去完成特定广告的信息传播。广告公司还可以通过一些具体的指标来完成广告媒体的计划，如暴露度、到达率、收视率、影响效果等。

内。他说：我有一个大夹子，无论何时何地，只要我听到一句使我感动的只言片语，特别是适合表现的一个构思，我就把它收进文件夹内。

许多优秀的广告都是通过这种不断的信息收集和积累而产生的。例如，罗杰·科里恩重新启用"百事的一代"这一广告策略的创意时，就受益于一份领带备忘录的启发。这份备忘录上记载着：男人们愿意投入较多的时间和精力选购领带的主要原因，并不是因为领带重要，而是领带可以表达买主的性格，使买主自己感到满意。他由此得出结论：别吹捧你的产品有多好，而应赞扬选择了你的产品的消费者，弄清楚他是谁，然后称赞他这种人。

领带备忘录虽然与软饮料毫无关系，但它却使科里恩茅塞顿开。他经过调查发现，可口可乐相对而言保守、传统，百事可乐创新而有朝气，于是便决定选择青少年作为百事可乐的形象。年轻人充满斗志、令人振奋、富于创新精神，正是百事可乐生机勃勃、大胆挑战的写照。于是"百事可乐：新一代的选择"这个给可口可乐以致命打击的广告主题便诞生了。

2 分析阶段

这一阶段要对收集的资料进行分析，找出商

①詹姆斯·韦伯·扬（James Webb Young, 1886—1973）：美国当代影响力最深远的广告创意大师之一，广告创意魔岛理论的集大成者。生前任智威汤逊广告公司资深顾问及总监，并于1974年荣登"广告名人堂"。他的广告生涯长达60余年，其本身几乎就是美国广告史的缩影。晚年致力于广告教育工作及著述，被认为是美国广告界的教务长。

品本身最吸引消费者的地方，发现能够打动消费者的关键点，也就是广告的主要诉求点。

主要内容包括广告商品与同类商品所具有的共同属性有哪些、广告商品与竞争商品相比较具有哪些特殊性、商品的生命周期处于哪个阶段、广告商品的竞争优势会给消费者带来哪些便利、消费者最为关心和迫切的需要有哪些等。

3 酝酿阶段

一切创意的产生，都是在偶然的机会突然发现的。这一阶段要将广告概念全部放开，尽量不去想这个问题，将它置于潜意识的心智中，让思维进入"无所为"的状态。这种状态下，由于各种干扰信号的消失，思维较为松弛，比紧张时能更好地进行创造性思考。一旦有信息偶尔进入，就会使人猛然顿悟，过去几年积存在大脑中的信息会得到综合利用。

4 开发阶段

詹姆斯·韦伯·扬在其《产生创意的方法》一书中对创意的出现做过精彩的描述：创意有着某

种神秘特质，就像传奇小说般在南海中会突然出现许多岛屿。创意往往伴随着灵感的闪现迸发而出。在开发阶段，要开发出更多奇妙的创意。

5 评价决定阶段

对前一阶段提出来的诸多创意进行分析、评价、筛选，找到最佳的一个，并使其更加完美，再通过文字或图形将创意视觉化。

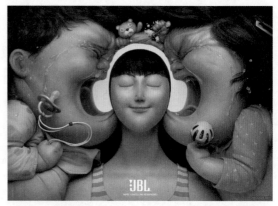

作品名：JBL 降噪耳机
说明：只要有 JBL 的耳机，任何嘈杂的声音都会不复存在。

作品名：生命阳光牛初乳婴幼儿食品广告——不可思议的力量
说明：由广州旭日因赛广告公司制作，获戛纳国际广告节铜狮奖。

2.4 广告创意理论

从 19 世纪末到 20 世纪初，由于市场营销竞争的需要，美国的一些经济学家开始注重对市场规律的研究。1912 年，哈佛大学教授赫杰特奇访问了许多大企业主，在研究了他们的市场活动和广告活动之后，编写了以讲授广告方法和推销方法为主的教科书，其中对广告创意理论做了较为系统的探讨。这之后，随着研究的深入，广告学逐渐从市场学中分化出来，成为一门独立的学科。

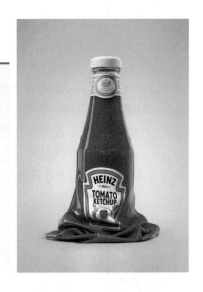

2.4.1 AIDA 法则

AIDA 法则是美国人路易斯在 1898 年提出的购买行为法则，它的基本内容是指消费者从接触商品资讯开始，到完成商品消费行为的 4 个步骤：Attention（注意）——Interest（兴趣）——Desire（欲望）——Action（行动），强调了消费者受广告影响而产生的一系列心理过程。

2.4.2 USP 理论

20 世纪 50 年代初，美国人罗瑟·里夫斯（Rosser Reeves）提出了一个产生广泛影响的广告理论——USP 理论[①]。它的基本观点是：广告就是发挥一种"建议"或"劝解"（Proposition）功能，即找出品牌特性（Unique）——其他品牌所没有的（竞争对手所不能提出来的）独特性，告诉消费者"买这样的商品，你将得到特殊的利益"，这种适合消费者欲求的利益点，也正是厂商推销商品的"卖点"（Selling）。USP 理论可以通俗地解释为：通过广告为产品找到一个卖点，这个卖点必须是独一无二的，而且这个独一无二的卖点必须是消费者所喜欢的。

百事可乐海报。USP 理论指出，在消费者心目中，一旦将特有的主张或许诺同特定的品牌联系在一起，USP 就会给该产品以持久受益的地位。例如，可口可乐是红色，百事可乐为蓝色，前者寓意着热情、奔放，富有激情，后者象征着年轻和未来。虽然其他可乐饮料也有采用红色与蓝色作为自己的标准色，但是由于这两种可乐首先占有了这些特性，因而其他品牌就难以从消费者的心目中将其夺走。

①USP 理论是 Unique Selling Proposition 的缩写，译为"独特的销售主张"。

凭借这一理论，罗瑟·里夫斯创造了大量有实效的广告，并大获成功，其中最经典的案例是 M&M's（马氏）巧克力广告。当时，M&M's 巧克力是美国唯一一种用糖衣包裹的巧克力。糖衣的优势是吃了不脏手，可巧克力的生产厂家在以往的广告中并没有着力突出这一点。罗瑟·里夫斯认为独特的销售主张正在于此。他提出了"只溶在口，不溶在手"的口号，让两只手出现在广告画面中，请观众猜哪只手里有 M&M's 巧克力，然后张开手心让观众看。广告解除了消费者爱吃巧克力，但又担心巧克力使自己脏兮兮、形象不雅的心理顾虑，实现了 M&M's 巧克力销量的猛飙。后来有人受 USP 启发，又推出了 ESP，即"情感销售主张"，将广告诉求重点定位于情感，引导公众产生美好的消费情感体验，借助亲和力强化广告效果。

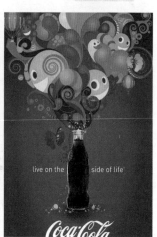

不同时期的可口可乐海报从侧面展现了广告设计的发展脉络。

2.4.3 品牌形象论

20 世纪 50 年代末、60 年代初，随着科技的进步，各种替代品和仿制品不断涌现，寻找 USP（独特的销售主张）变得愈发困难，广告人的目光逐渐从关注产品转向分析、研究消费者的心理。

在这一时期，大卫·奥格威①（David Ogilvy）提出了品牌形象论。他认为，在产品功能利益点越来越小的情况下，消费者购买时看重的是实质与心理利益之和，而形象化的品牌就是带来品牌的心理利益。

品牌形象论的基本要点如下所述。

1 为塑造品牌服务是广告的最主要目标

广告就是要使品牌具有一个较高的知名度和良好的品牌形象，并持续维持这一形象。同时，奥格威认为形象指的是个性，它能使产品在市场上长盛不衰，但使用不当也能使它们滞销。因此，如果品牌既适合男性也适合女性，既能适合上流社会也能适合广大群众，那么品牌就没有了个性，成为一种不伦不类、不男不女的东西。最终决定品牌市场地位的是品牌总体上的性格，而不是产品间微不足道的差异。

2 任何一个广告都是对品牌的长期投资

从长远的观点看，广告必须尽力去维护一个好的品牌形象，而不能为追求短期效益牺牲诉求重点。奥格威告诫客户，目光短浅地一味搞促销、削价及其他类似的短期行为的做法，无助于维护一个好的品牌形象。而对品牌形象的长期投资，可以使形象不断地成长丰满。这也反映了品牌资产累积的思想。

3 品牌形象比产品功能更重要

随着同类产品的差异性减小，品牌之间的同质性增大，消费者选择品牌时所运用的理性就会随之减少，因此，描绘品牌的形象要比强调产品的具体功能特征重要得多。例如，各种品牌的香烟、啤酒、纯净水、洗涤化妆用品、服装、皮鞋等都没有什么大的差别。如果为品牌树立一种突出的形象，就可以为厂商在市场上获得较大的占有率和利润。奥格威把品牌形象作为创作具有销售力广告的一个必要手段，即在市场调查、产品定位后，总要为品牌确定一个形象。

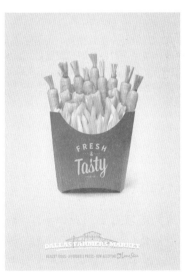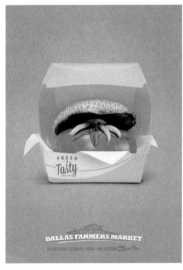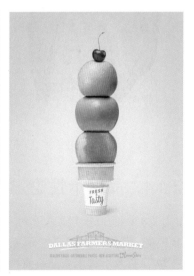

作品名：Dallas Farmers Market 广告
说明：蔬菜也可以像薯条、糖果、冰淇淋、汉堡一样好吃，还更健康。新鲜又美味，让你从此爱上吃蔬菜。

①出生于英国的大卫·奥格威（David Ogilvy，1911—1999）是现代广告业的大师级传奇人物，他一手创立了奥美广告公司，确立了奥美这个品牌，启蒙了对消费者研究的运用，同时创造出一种崭新的广告文化。其于1963年所著《一个广告人的自白》一书，被译为14种文字，畅销全球，对现代广告业的影响深远。他与威廉·伯恩巴克、李奥·贝纳被誉为20世纪60年代美国广告"创意革命"的三大旗手。

4 广告更重要的是满足消费者的心理需求

消费者购买商品时所追求的是"实质利益 + 心理利益"，对某些消费者来说，广告尤其应该重视运用形象来满足其心理需求。广告的作用就是赋予品牌不同的联想，正是这些联想给了它们不同的个性。不过，这些联想最重要的是要符合目标市场的追求和渴望。

5 品牌广告的表现方法

奥格威还提出了一些关于品牌广告的秘诀，例如广告的前 10 秒内使用牌名，利用牌名做文字游戏可以让受众记住品牌，以包装盒结尾能改变消费者对品牌的偏好度。而歌曲或过多的短景，则对品牌偏好及效果影响较差。幽默、生活片段、证言、示范、疑难解答、独白、有个性的角色或人物、提出理由、新闻手法、情感诉求等，是改变消费者对品牌偏好度的十大良好表现手法。

品牌形象论是广告创意、策划策略理论中的一个重要流派。在品牌形象论的指导下，奥格威成功策划了劳斯莱斯汽车、哈撒韦衬衫等国际知名品牌，随之广告界刮起了"品牌形象论"的旋风。

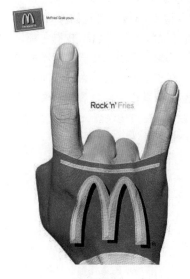

作品名：麦当劳广告

说明：1952 年，麦当劳的创始人亲自设计了一个并排的双拱门，它与 McDonald's 的首字母"M"特别相似，以此成为企业的标志与商标图形。

麦当劳提供服务的最高标准是质量（Quality）、服务（Service）、清洁（Cleanliness）和价值（Value），即 QSC & V 原则。这是最能体现麦当劳特色的重要原则。麦当劳在全世界的产品和服务始终如一，规范的管理和统一的品牌形象决定了麦当劳在全球的成功。其品牌形象广告能够有效地与消费者建立情感上的联系。

2.4.4　品牌个性论

20 世纪 50 年代，基于对品牌内涵的进一步挖掘，美国 Grey 广告公司提出了"品牌性格哲学"，日本小林太三郎教授提出了"企业性格论"，从而形成了广告创意策略中的新流派——品牌个性论（Brand Character）。

该策略理论在回答广告"说什么"的问题时，认为广告不只是说利益、说形象，而更要说个性。用品牌个性来促进品牌形象的塑造，通过品牌个性吸引特定人群。

随着市场竞争的日趋激烈，产品的高度同质化，品牌日渐成为商家重要的竞争手段。消费大众借助于品牌形象（商品的名称、术语、符号、图案等）很容易把各类厂家的商品区别开来。而品牌个性要比品牌形象更深入一层，形象只是造成认同，个性可以造成崇拜。例如，德芙巧克力广告：牛奶香浓，丝般感受。其品牌个性在于"丝般感受"的心理体验。能够把巧克力细腻润滑的感觉用丝绸来形容，可谓意境高远，想象力丰富。该广告充分运用了联想感受，把语言的力量发挥到了极致。

2.4.5 定位论

定位论（Positioning）是由美国著名营销专家艾尔·列斯（AlRies）与杰克·特罗（Jack Trout）于 20 世纪 70 年代早期提出来的。定位理论的产生，源于信息爆炸时代对商业运作影响的结果。随着科技进步和经济社会的发展，各种媒体、产品、广告宣传让人眼花缭乱，几乎把消费者推到了无所适从的境地，商品要想脱颖而出，定位就显得非常必要。

按照艾尔·列斯与杰克·特罗的观点：定位是你对产品在未来的潜在顾客的脑海里确定一个合理的位置，也就是把产品定位在你未来潜在顾客的心中。常用的定位方法有以下几种。

1 首次定位

定位对象首次进入消费者视线，占得最先与最大。例如，农夫山泉第一个提出"有点甜"这一概念特征，同时第一个采用特殊瓶盖，靠着这两个方面的首次定位，很快被消费者接受，并迅速畅销。

2 比附定位

使定位对象与竞争对象（已占有牢固位置）发生关联，并确立与竞争对象的定位相反的，或可比的定位概念。例如，"七喜：非可乐"便是比附定位的典型范例。

七喜品牌刚刚诞生时，是一种柠檬与莱姆合成的饮料。在美国饮料市场上，可口可乐与百事可乐占有了不可撼动的霸主地位。如果七喜依照传统的营销策略运作，几乎无法与两大品牌抗衡。于是七喜想到了借可口可乐与百事可乐搭好的梯子往上爬的方法。20 世纪 80 年代，特劳特将七喜汽水定位为"不含咖啡因的非可乐"。其巧妙之处在于，既借助可乐提高了自己的知名度，又显示出自己与可乐的不同。这一策略获得了空前成功，使七喜成为仅次于可口可乐与百事可乐之后的世界第三大软饮料品牌。

3 销售量定位

消费者由于缺乏安全感，有着较强的从众心理，喜欢买跟别人一样的东西。所以那些在同行中有较好销量的企业经常宣传自己的销量领先，以

便使消费者产生一种信任感。例如"波斯登羽绒服，连续 6 年全国销量遥遥领先"。

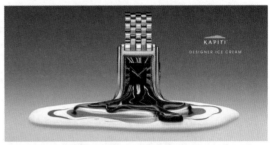

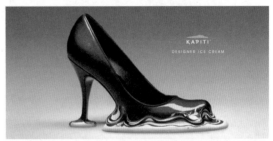

作品名：KAPITI 冰激凌广告
说明：运用比附定位策略的广告创意。将高端手表、手袋等奢侈品与冰激凌巧妙融合，借以提高产品在消费者心目中的形象和档次。

4 单一位置策略

品牌处于领导者地位，通过另外的新品牌来压制竞争者。例如，宝洁公司为全球最大的洗涤化妆用品公司，为了保持其在中国洗发水市场上处于绝对的垄断地位，他们先后推出了飘柔、潘婷、海飞丝、沙宣、润妍等品牌，以满足消费者的个性化需求。

5 扩大名称

品牌处于领导者地位，用更广的名称或增加其适用范围来保持其地位。例如，很多药品在刚推向市场时，为了让消费者尽快接受，往往只宣传一个重要的功能，被消费者接受以后，就会扩大其宣

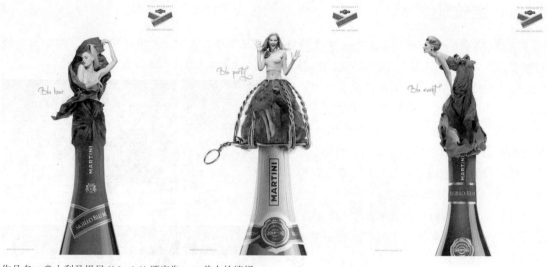

作品名：意大利马提尼（Martini）酒广告——美女的演绎

传面，以巩固和扩大消费群体。

6 类别品牌定位

当一个强大的品牌成为产品类别名的代表或代替物时，新产品就不能采用搭便车的做法，沿袭原有产品的名称，因为一个名称不能代表两个迥然不同的产品。例如，当"小天鹅"成为名牌洗衣机以及洗衣机的代名词时，该公司开发的空调产品，就没有沿用"小天鹅"商标，而是重新塑造一个"波尔卡"品牌。

7 再定位

再定位也叫重新定位，即打破事物在消费者心理中的原有位置与结构，创造一个有利于自己的新秩序。例如，大卫·奥格威通过再定位为哈撒韦衬衫创作了非常成功的广告。他为了表现衬衫的高档，运用了18个戴眼罩男人的形象，分别出现在各种背景画面上，指挥乐团、演奏双簧管、画画、击剑、驾游艇，以及玩牌。一位英俊的男士戴上眼罩给人以浪漫、独特的感觉。美国人开始认识到买一套好西服的好处，远胜过穿一件大量生产的廉价衬衫毁坏整个形象。戴眼罩的模特，使默默无闻116年的哈撒韦衬衫一下子走红美国。

作品名：碧浪洗衣粉广告——发亮的衣服来自碧浪！

作品名：汰渍洗衣粉广告

2.4.6 ROI 论

ROI 论是美国广告大师威廉·伯恩巴克（William Bernbach）创立的 DDB 广告公司制定出的关于广告理论的一套独特的概念主张。其基本要点是：好的广告应当具备 3 个基本特质，即关联性（Rele-vance）、原创性（Originality）、震撼性（Impact）。

1 关联性

关联性是指广告创意必须与广告商品、消费者、竞争者相关联。广告与与商品没有关联性，就失去了意义。美国著名广告大师詹姆斯·韦伯·扬认为："在每种产品与某些消费者之间都有各自相关联的特性，这种相关联就可能导致创意。"

2 原创性

在广告业里，与众不同就是伟大的开端，随声附和则是失败的根源。原创性是广告创意最鲜明的特征之一，广告本身如果没有原创性，就会欠缺吸引力和生命力。

3 震撼性

震撼性是传播者主动变化信息元素，加强信息符号对受众的刺激而形成的。广告的表现空间有限，时间多以分秒计，要想在极短的时间内对消费者产生影响，震撼性显得尤为重要，否则就不会给消费者留下深刻的印象。

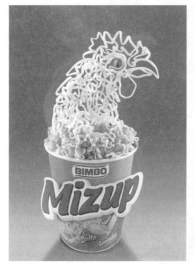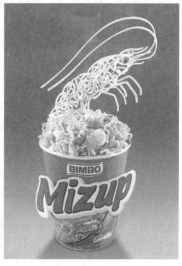

作品名：BIMBO Mizup 方便面广告
说明：关联性广告案例。用面条制作的公鸡和龙虾分别代表着两种口味的方便面。

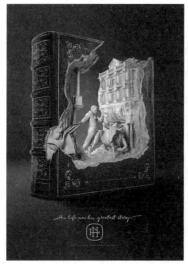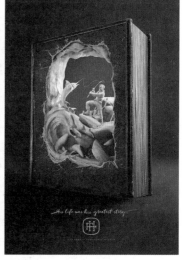

作品名：Ernest Hemingway Greatest Story 书籍广告设计
说明：震撼性广告案例。以独特的创意，将图书与雕塑相结合，既展示了图书的内容，又令人印象深刻。

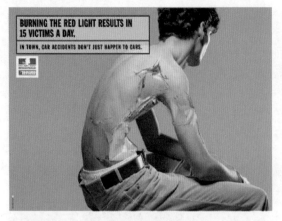
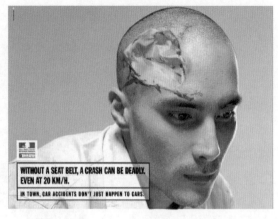

作品名：呼吁减少交通事故的公益性海报
说明：以特别的方式展示交通事故给人造成的伤害，震撼心灵。

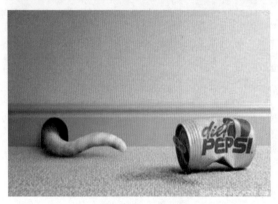

作品名：百事健怡低糖广告——轻松享"瘦"，猫钻鼠洞（克里奥广告铜奖）
说明：关联性广告案例。为了有效地传达"Diet"——低热量的概念，打消年轻人"喝可乐导致肥胖"的顾虑，特意设计了猫捉老鼠的情节。因为有了 Diet Pepsi，老鼠洞也不安全了，猫也可以钻进去，让老鼠无处藏身。

2.4.7　整合营销传播论

整合营销传播（Integrated Marketing Communication，IMC）是 20 世纪 80 年代中期由美国营销大师唐·舒尔茨提出的。

整合营销传播主张把一切企业的营销和传播活动，如广告、促销、公关、新闻、直销、CI、包装、产品开发等进行一元化的整合重组，让消费者可以从不同的信息渠道获得对某一品牌的一致信息，以增强品牌诉求的一致性和完整性。对信息资源实行统一配置、统一使用，提高资源利用率，实现销售宣传低成本化。

2.5　广告创意方法

在市场的激烈竞争中，产品的竞争已经上升为广告的竞争，广告要获得消费者的好感，促使其产生购买行为，就必须运用卓越的广告创意，将广告主题巧妙地传达给目标消费者。为了有效沟通广告作品与消费者之间的关系，使目标对象能够更好地接受广告、发挥潜移默化的影响作用，就产生了一系列广告创意表现手法。

2.5.1　夸张

夸张是"为了表达上的需要，故意言过其实，对客观的人和事物尽力作扩大或缩小的描述"。夸张型广告创意是基于客观真实的基础，对商品或劳务的特征加以合情合理的渲染，以达到突出商品或劳务本质与特征的目的。采用夸张型的手法，不仅可以吸引受众的注意，还可以取得良好的艺术表现效果。

作品名：家居打折广告
说明：运用夸张的手法展现由于家居打折而引发的疯狂抢购行为。

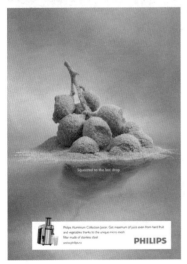

作品名：Nikol 纸巾广告——超强吸水

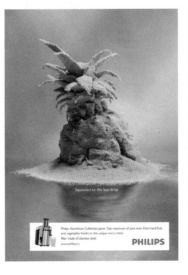

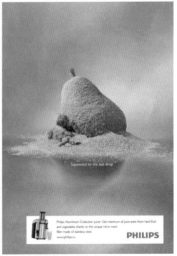

作品名：飞利浦榨汁机平面广告

作品名：Poly-Brite——幸运水槽，无处不在

说明：一定要打翻某样液体，你最希望是在哪里？当然是在水槽上，污渍可以顺着下水管道消失得干干净净。超强洁净，超强吸水，无论你倒掉的是茶水或牛奶，Poly-Brite 都能迅速吸附干净，就像你碰巧幸运地把它们打翻在水槽上一样。

2.5.2　幽默

　　幽默广告是广告设计师运用幽默手法创作出来的广告作品。它有效地运用了"软销"策略来增强广告的感染力，为企业和商品创造出更多的成功机会。

　　广告大师波迪斯说过：巧妙地运用幽默，就没有卖不出去的东西。幽默广告之所以受到人们的广泛喜爱，根本在于其独特的美学特征与审美价值。它运用"理性的倒错"等特殊手法，通过对美的肯定和对丑的嘲弄两种不同的情感复合，创造出一种充满情趣而又耐人寻味的幽默情境，使消费者在欢笑中自然而然、不知不觉地接受某种商业和文化信息，从而减少了人们对广告所持的逆反心理，增强了广告的感染力。

作品名：隔音玻璃广告

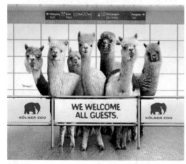
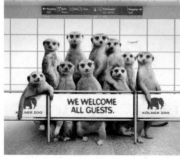
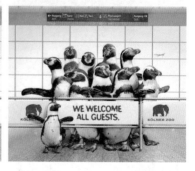

作品名：Zoo Cologne 动物园广告

说明：没有比科隆动物园更会招呼客人的动物园了，也没有比科隆动物园的动物们更热情的朋友了。羊驼、鼬鼠、企鹅已迫不及待地亲自接机，拥挤在看台翘首企盼远方朋友的到来，真可谓有朋自远方来，不亦乐乎！瞧他们一个个精灵而又憨态，无不让人爱怜，热情是否感染到了你？走，下一站，科隆动物园。

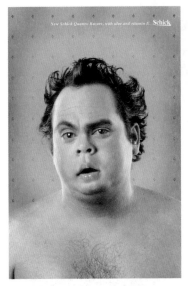
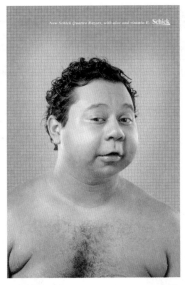
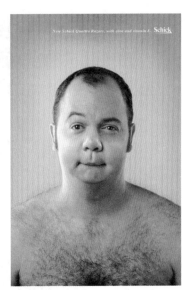

作品名：Schick Razors 舒适剃须刀——新款舒适剃须刀，富含芦荟精华及维生素 E

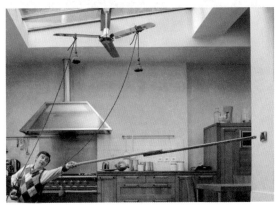
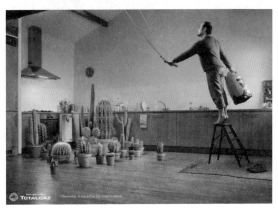

作品名：Totalgaz 厨房设备安装广告

2.5.3　戏剧性

芝加哥广告学派创始人李奥·贝纳认为，每一件商品都有与生俱来的戏剧性。广告人的当务之急，就是要替商品发掘出优点，然后令商品戏剧化地成为广告里的英雄。

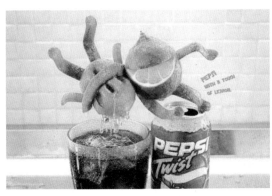

作品名：百事可乐广告
说明：对柠檬进行拟人化处理，通过它们的互相搏杀，暗示可乐中蕴含充足的柠檬汁成分。

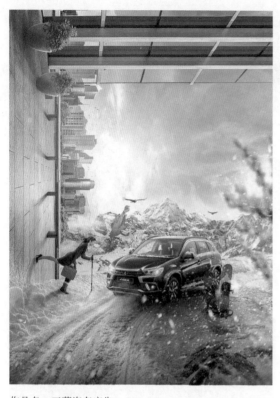 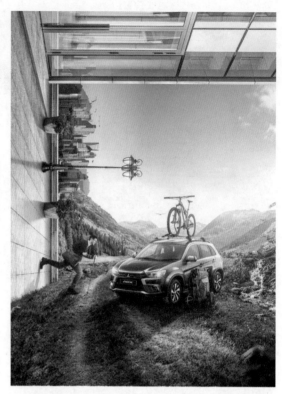

作品名：三菱汽车广告
说明：以"一步跨向新生活"为主题，将都市办公场所和户外郊游环境相连接，以空间切换的方式，体现了该品牌汽车给人们生活带来的变化。

2.5.4 悬念

悬念型广告是以悬疑的手法或猜谜的方式调动和刺激受众，使其产生疑惑、紧张、渴望、揣测、担忧、期待、欢乐等一系列心理，并持续和延伸，以达到释疑而寻根究底的效果。

悬念型广告的成功，很大程度上取决于能否充分调动观众的好奇心，使其追随广告玩心理游戏。当谜底最终揭晓的刹那，将带给受众无比深刻的心理体验，广告的记忆度也随之提高。

作品名：DHL广告
说明：鸡生蛋？蛋生鸡？先有蛋还是先有鸡，这可能是地球上最古老的问题了。现在它们不用争了，因为DHL总是第一。文案为"DHL（敦豪）总是领先"。

作品名：Sedex 快递广告
说明：请相信快递公司的交货速度。

2.5.5　拟人

拟人是以一种形象表现广告商品，使其带
有某些人格化特征，即以人物的某些特征来形
象地说明商品。这种类型的广告创意，可以使
商品生动、具体，给受众以鲜明、深刻的印象，
同时可以用浅显常见的事物对深奥的道理加以
说明，帮助受众深入理解。

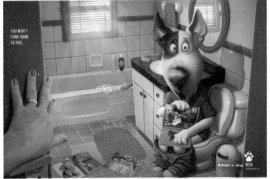

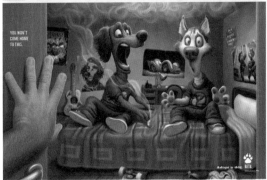

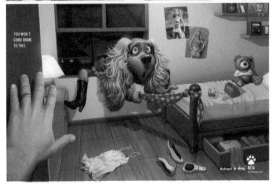

作品名：Aopt A Dog BETA 宠物训练广告
说明：宠物和小孩子一样都是需要教的，如果你不想回到
家看到这个画面，就联系我们吧。

作品名：Povna Chasha 洗洁精广告——不再有油脂

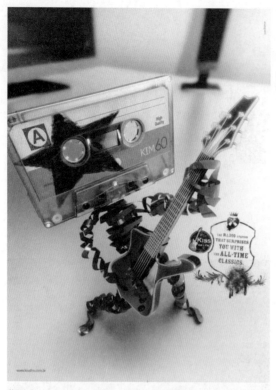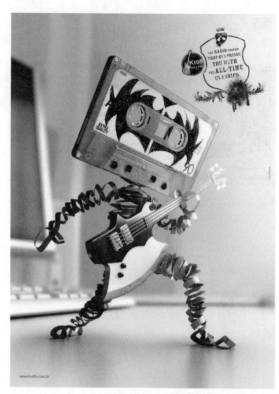

作品名：Kiss FM摇滚音乐电台——跟着Kiss FM的劲爆音乐跳舞

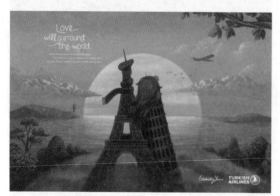

作品名：土耳其航空公司广告
说明：无论距离有多远，即使一个在法国，一个在意大利，土耳其航空公司都可以让这段距离消失。

作品名：高露洁牙线广告——总有你手指永远接触不到的地方

2.5.6　比较

通常情况下，人们在进行决定之前，都会习惯性进行事物间的比较，以帮助自己进行正确的判断。比较类型的广告创意也是以直接的方式，将自己的品牌产品与同类产品进行优劣比较，从而引起消费者注意，引导他们去分析和判断，直至得出结论，从而实现广告的诉求。

通过比较得出的结论往往具有很强的说服力，让人更加容易相信。但比较的内容最好是消费者关心的，而且要在相同的基础或条件下进行比较。这样才更加容易引起观众的注意，获得认同。

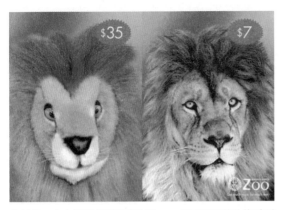

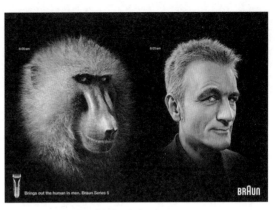

作品名：布宜诺斯艾利斯动物园——用更便宜的价格看到更真实的东西

作品名：Braun 博朗剃须刀广告

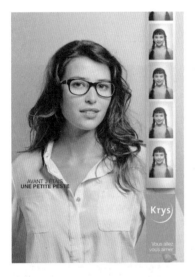

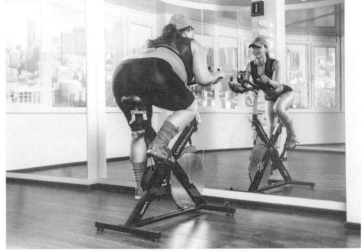

作品名：Nrg Zone 减肥的镜子

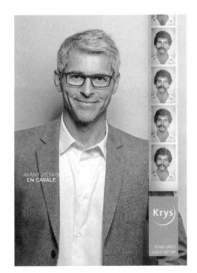

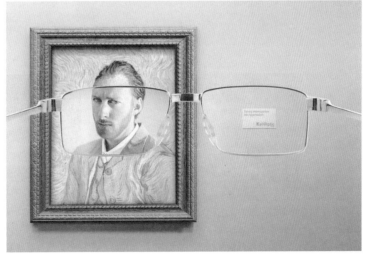

作品名：Krys 眼镜广告

作品名：KelOptic 眼镜广告

说明：采用了对比的手法。戴上眼镜前，是印象主义；戴上眼镜后，则变成现实主义。

2.5.7　比喻、象征

为了避免广告直白浅露地表述和说教，可以在广告创意中运用"婉转曲达"的艺术手法。比喻和象征便是其中两种。

比喻型广告创意是指采用比喻的手法，对广告产品的特征进行描绘或渲染，或用浅显常见的道理对深奥的事理加以说明，帮助受众深入理解，使事物生动具体，给人以鲜明深刻的印象。与其他表现手法相比，比喻手法相对显得含蓄，有时难以使受众马上理解广告表现的意图，可一旦领会其意图之后，则会带给人无穷的回味。

象征是指借用某种具体的形象和事物暗示特定的人物或事理，以表达真挚的感情和深刻的寓意。比喻需要创作者借题发挥、进行延伸和转化，而象征包含更广的内容，并且在特定的环境和历史背景下，很多事物都被赋予了象征意义。例如，红色象征喜庆、白色象征哀悼、喜鹊象征吉祥、乌鸦象征厄运、鸽子象征和平、鸳鸯象征爱情等。

运用象征这种艺术手法，可以使抽象的概念具体化、形象化，使复杂深刻的事理浅显化、单一化，还可以延伸描写的内蕴、创造一种艺术意境，以引起人们的联想，极大地提升广告的艺术感染力和审美价值。

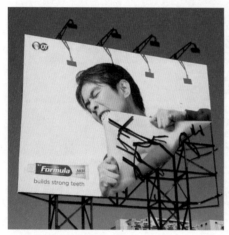

作品名：Formula牙膏广告
说明：坚固你的牙齿！让你的牙齿强壮到可撕扯户外广告牌！

作品名：秘鲁Huggies儿童尿不湿广告
说明：Huggies是保持长达12小时的尿不湿。适合儿童特殊场合穿着，如旅途路上、白天或晚上。用太阳和月球象征使用时间的持久。

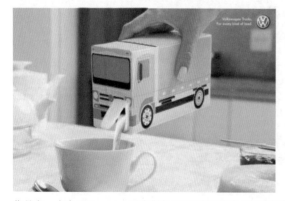

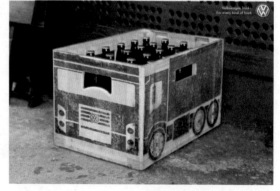

作品名：大众Volkswagen厢式货车（2009克里奥广告奖金奖作品）
说明：将厢式货车的形象巧妙地印在了啤酒箱、牛奶盒等产品包装上，象征了Volkswagen厢式货车的多功能性。

2.5.8　联想

　　联想是指客观事物的不同联系反映在人的大脑里，从而形成了心理现象的联系，它是由一事物的经验引起回忆另一看似不相关联的事物的经验的过程。联想出现的途径多种多样，可以是在时间或空间上接近的事物之间产生联想；在性质上或特点上相反的事物之间产生联想；因形状或内容上相似的事物之间产生联想；在逻辑上有某种因果关系的事物之间产生联想。

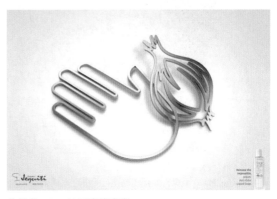

作品名：Jequiti 肥皂液广告

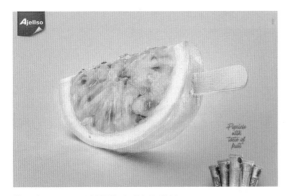

作品名：Ajellso 冰淇淋平面广告设计

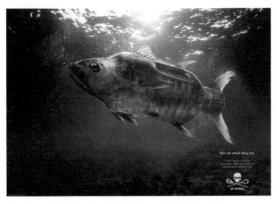

作品名：塑料鱼环保公益广告——你吃啥它吃啥

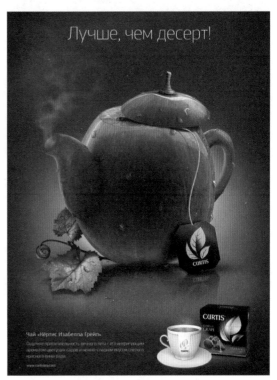

作品名：CURTIS 水果茶平面广告

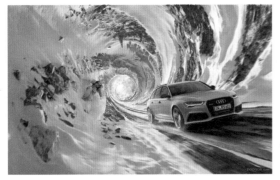

作品名：全景奥迪 QUATTRO 创意海报

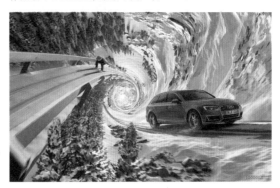

作品名：Xolo X900手机广告
说明：Xolo X900手机内置翻译功能，可快速完成语言转换，就好像两种人共用一个身体。

作品名：消化药广告
说明：快速帮助你的胃消化。

2.5.9　性感诱惑

性是文学和艺术中的永恒主题，将性运用到广告创意中时，就会产生一种无法抗拒的力量，直达人们的内心深处，挑拨人们的本能欲望。

性感广告作为一种诉求方式，虽然有着某种超出传统道德的诱惑，但从广告界来看，却受到了普遍欢迎。究其原因，是因为性感广告是从人的本性出发，利用人们潜在的情欲追求创造刺激消费者的销售因子，通过广告营造人们在现实生活中无法大胆追求的场景，为消费者创造进一步的想象空间。通常，性感广告中性的诉求表达是含蓄而幽默的，过于直白或滥用，就会与广告的宗旨背道而驰，甚至会被指责为性歧视或不合时宜。因此，性的诉求存在一定风险，需要谨慎。

第 3 章

广告图形设计

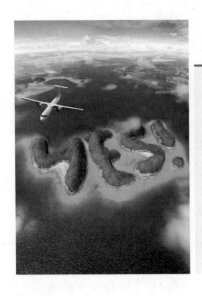

3.1　广告图形

德国著名视觉设计大师霍尔戈·马蒂斯说过：一幅好的招贴，应该是靠图形语言说话，而不是靠文字注解。人们看一则广告时，首先是感性上的认识，而感性认识主要来源于形象素材，因此，充分发挥创意思维能力，巧妙地利用形象，是一则广告能否引起人们关注的关键。图形趣味浓厚，才能提高人们的注意力，达到预期的广告效果。

3.1.1　图形的概念

图形（graphic）是一种说明性的视觉符号，是介于文字和绘画艺术之间的视觉语言形式。人们常把图形喻为"世界语"，因为它能普遍被人们所看懂。其原因在于，图形比文字更形象、更具体、更直接，它超越了地域和国家，无须翻译，便能实现广泛的传播效应。

在信息传播学中，人类信息主要由图形信息和文字信息组成。图形信息与文字信息相比，有两个较大的优势，一是图形信息的容量往往是文字信息的数百倍，例如，一篇长篇大论所表述的文字信息，只需借助一组图像就可以表述清楚；二是在阅读速度上，图形的理解是一目了然的，而文字则需要逐字逐句理解。因此，对于信息传播活动而言，图形具备最简洁、最迅速的传达优势。

广告图形是将传达功能与审美理念结合起来的创意表现。广告设计的图形意义在于将图形语言的优势及功能予以充分运用，转化为强大的市场经济功效，而其本身也应取得一定的社会文化启示效应。因此，广告图形不仅要以市场和沟通消费者为目的，还要提倡新的物质生活方式，并进行审美引导和审美教育。

作品名：Tampico饮料平面广告设计——适合你的一天

3.1.2 广告图形的类型

1 绘画类图形

绘画类图形包括以下3种。

● 写实性绘画类图形。

在摄影技术还未成熟时，写实性绘画一直是广告图形的主要表现形式。随着摄影术的发展，写实性绘画类图形逐渐让位于表现力更好的摄影图形。但它能够给商品带来别样的人文气质与艺术品位，在树立品牌和商品的独特个性方面有着特殊的作用。

● 漫画和卡通类图形。

漫画和卡通造型作为流行文化的一部分，已不分年龄、阶层和地域，渗透到商业社会的方方面面。可爱的卡通形象夸张、幽默，给人以轻松、亲近、真诚的心理感受，看后让人兴味无穷，其特点符合现代商业快速更替、追求个性、简单、趣味等特点。

● 抽象和图表类图形。

抽象图形是对自然形象进行概括、提炼和简化而得来的，纯粹的直线、曲线、矩形、圆形等几何图形，符合极简风格的审美偏好，又可以在传播功能上进行合理划分，建立阅读的层次感。

用图形和数据表达广告的特定内容，可以一目了然地说明问题，常用来说明产品的结构与功能，具有较强的说服力。为了吸引观众的注意，图表的设计有时也会采用变化的形式，以生动活泼的形象来进行表现。

2 摄影类图形

摄影画面是再现产品形象，传达产品信息最有效、最有说服力、最令人信服的手段，以真实的形象、巧妙的构思、诱人的情趣表达突出广告主题，具有重要的审美价值和信息功能。

摄影照片是广告画面的重要形式，具有效果逼真、真实可信、印象深刻、利于促销等特点。好的摄影图片在计算机上进行艺术加工，几乎可以满足一切创意表达需要。

抽象图形：阿姆斯特丹小交响乐团海报

绘画图形：Vilnius 国际电影节海报

摄影图形：HARIBO 橡皮软糖广告

3.1.3 广告图形的特征

广告属于视听传达艺术，其本质是传递信息。广告图形作为广告信息的载体，在广告信息传达的过程中具有原创性、关联性、直观性、趣味性等特征。

1 原创性

原创性是广告图形设计的难点，只有醒目、突出、独特的图形设计，才能在形形色色的广告海洋中"跳"出来，引起人们的注意。而与其他广告雷同的图形创意，则常常会使消费者产生混淆，给"先入"的品牌做嫁衣。

原创者需要发现人们习以为常的事物中的新含义，将原本存在的要素重新加以排列组合，用一种新颖而与众不同的方式来传达，赋予广告作品以独特的力量。

2 关联性

广告图形的含义依附于不同的视觉形象，只有进入具体的语境中才能理解，在人们习以为常的事务中发现新联系。关联性是激发创意的源泉，在某些情况下，关联能够帮助思维从一个完全不同的角度考虑问题，产生新的创意。

广告与消费者是通过产品来沟通的，如果产品没有特点，消费者就不会去关心。要引起人们的注意，激发人们的兴趣，就必须找到产品与消费者的关联，在关联中寻找创意思路。

3 直观性

图形的直观性和通识性可以快速准确地传递信息，克服文字语言交流中的障碍。单纯的图形、新奇化的表现，能够使之成为最易识别和记忆的信息传播形式。正因为图形语言的这一功能，许多企业都通过运用 VI 系统（形象视觉识别系统）来提高企业和产品在消费者心中的认知率，并由此扩大销售，赢得市场。

通常情况下，消费者往往是被动接受广告信息的，因此，越简洁、越直观的信息，也就越容易在瞬间抓住人们的眼球。而通过建构复杂的逻辑、套用烦琐的结构来刻意将创意做得很深度，过高估计消费者对产品背景的理解和分析能力，则常常会使观众看完之后一头雾水。

4 趣味性

现代社会里，广告几乎无处不在，长期的、

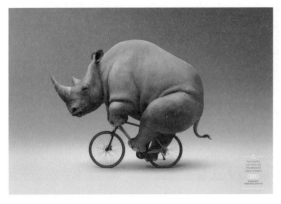
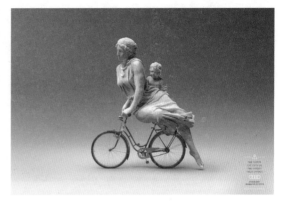

作品名：加拿大奥迪汽车广告

说明：为了防止车辆或者骑自行车的人在车辆停下开门时被撞到，奥迪引入了开启车门警告系统，该系统提示车辆或骑自行车的人是否从后面靠近，以阻止人们在危险临近时打开车门。

超量的广告冲击，已经使人们对广告处于一种麻木的状态，广告必须以一种新的形式出现，才能吸引观众的注意力，激发他们的兴趣。

趣味性广告是以情感诉求为说服手段的广告，可以淡化广告的功利目的，使受众在愉快的心情条件下主动接收广告信息，对广告产生好感，并在不知不觉中认同广告里的商品、服务和观念。广告的趣味性表达方式丰富多样，它们有的是幽默夸张的形象内容，有的是戏剧化的生动小品，有的是耐人寻味的抒情短诗，有的是新奇刺激的情景故事。

例如《DANNON 牌冰淇淋》广告：一个超级大胖子端坐在沙发上，左手拿着一筒冰淇淋，右手拿着小匙，盯着冰淇淋满面愁容。他一方面禁不住冰淇淋的诱惑，十分想吃，但另一方面理智上又知道不能吃，再吃这高糖高蛋白的甜食，体重还会增加。在这种吃与不吃矛盾幽默情景中，将 DANNON 牌冰淇淋的诉求点"甜美可口、营养滋补"的优异品质得以动人地表达。广告创意奇妙风趣，画面情节单纯集中，紧扣产品的诉求点，极具喜剧意味。

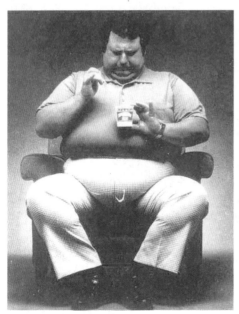

作品名：《DANNON 牌冰淇淋》广告

作品名：台湾永和豆浆广告

说明：以 20 世纪 30 年代的美女画和香烟盒画为基础，充满了复古的气息，又带点幽默和夸张。用对话和画面来表达永和豆浆带给消费者的满足感，诙谐生动，让人倍感亲切。

作品名：Buin 动物园广告
说明：俗话说，想让新朋友快速融进一个集体，最好的办法就是先认可它、喜爱它。这不，10月，犀牛要来 Buin 动物园了。
园区动物们为了表达它们的热烈欢迎之意，已经在鼻子上戴上了派对帽，谁让我们欢迎的是犀牛呢？

作品名：Tange & Nakimushi Peanuts 广告
说明：这是一家以猫为研究对象的公司，"寿司猫"是该公司历史悠久的摄影主题。

 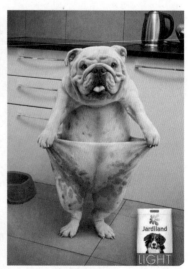

作品名：飞利浦榨汁机广告　　作品名：麦当劳冰激凌广告　　作品名：Jardilan 狗饼干广告
说明：戛纳广告节获奖作品，极具呆萌喜感的创意。瘦了瘦了，狗狗终于瘦了，这全是 Jardilan 狗饼干的功劳。

3.2　图形的创意

图形创意是一个复杂的思维过程，设计者要从创意的主题要求出发，通过联想和想象，找出那些看似独立而又彼此联系的视觉形象，再通过分析和判断，选择最有代表性、最富寓意的形象，运用创意想象加以重新整合，运用各种表现手法形成全新的视觉图形。

3.2.1　联想

联想是一种横向思维方式，是由一个事物推想到另一个事物的心理过程。联想在图形设计中有着不可忽视的作用，通过联想可以拓展创意思维，充分发掘想象力和创造力，以全新的视角组合图形，创造出内涵丰富的视觉形象。

1　接近联想

接近联想是指由于时间或空间上的接近而引起的不同事物之间的联想。美学家朱光潜曾举例说：看到菊花想起中山公园，又想起陶渊明的诗。这是因为他在中山公园赏过菊花，又欣赏陶渊明的菊花诗。菊花和诗范畴虽不同，在经验上却互相接近。

2　相似联想

从外形或性质上、意义上的相似引起的联想，都是相似联想。例如，由江河想到湖海，由树木想到森林，由火柴想到打火机等。

3　对比联想

由事物间完全对立或存在某种差异而引起的联想，就是对比联想。例如，由白想到黑，由水想到火，由冷想到热，由上想到下等。

4　类比联想

类比联想就是看到一样事物，想到另一样和他相似的东西，两样东西有相似或相通之处。例如，看到圆形，想到足球、西瓜、车轮等。

5　因果联想

由于两个事物存在因果关系而引起的联想，就是因果联想。这种联想往往是双向的，可以由因想到果，也可以由果想到因。例如，电影《可爱的动物》就描写了一个怎样运用因果联想的故事：非洲卡拉哈里盆地边缘的草原地带，每逢旱季居民都会因缺水而艰难度日，但他们发现生活在此处的狒狒并不因缺水而"搬家"，这说明狒狒能找到水喝。于是，他们给狒狒盐吃，渴急了的狒狒飞奔到一个山洞里，扑向奔流的泉水。就这样，当地居民找到了水源。

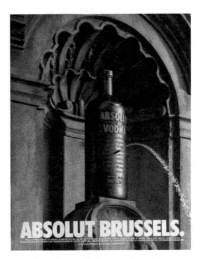

作品名：绝对伏特加——绝对建筑
说明：用伏特加酒替换掉"布鲁塞尔第一公民"于连雕像。于连是古代传说中一个用尿液浇灭导火索，保卫了布鲁塞尔城的卷毛小孩子。酒瓶的喷水构想，让人联想到原作中小孩喷洒尿液的场景画面，也赋予了广告更多的幽默感。

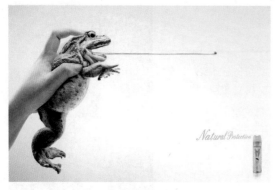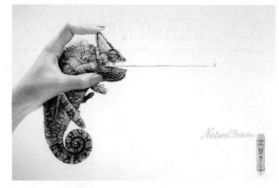

作品名：杀虫剂广告，2011戛纳广告节金奖作品
说明：青蛙和蜥蜴都是捕虫高手，能让人联想到杀虫剂的功效，也从另一个侧面突出了产品自然、健康、环保。

3.2.2　想象

想象是人的大脑通过形象化的概括，对脑内已有的记忆表象进行加工、改造或重组的思维活动。想象比联想更为复杂，联想思维的操作过程是一维的、线性的、单向的，而想象思维则可以是多维的、立体的、全方位的、超越现实的。

在图形想象中，抽象思维是必须具备的能力。设计者要善于把自然界中毫无关联的事物联系起来，找出它们的相似性和共性的东西。如古代工匠鲁班从茅草割破手指这一偶然现象中得到启发，发明了锯。科学家牛顿由苹果落地而引发思考，发现了苹果与星球的相似性，以及万物之间所共有的引力规律。由此可见，想象是十分重要的。

1 再造想象

再造想象是指根据语言、文字或图形的启示，在头脑中再现相应的新视觉形象的思维过程。

2 创造想象

创造想象是指根据一定的任务、目的，在头脑中创造出全新的视觉形象的思维过程。例如，童话创作中的幻想形象就是创造性想象的产物。创造想象的过程不同于再造想象，它具有很大的偶然性，要人们靠顿悟形成，因此更加灵活，活动领域也更加宽广。

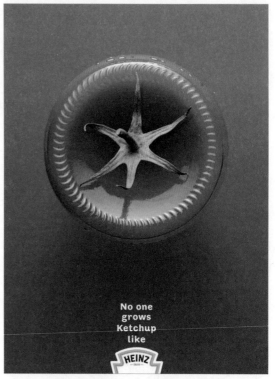

作品名：HEINZ番茄酱广告（再造想象）
说明：用瓶底与番茄组成完整的番茄形象。

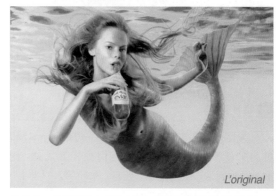

作品名：依云矿泉水广告（美人鱼形象运用了创造想象）

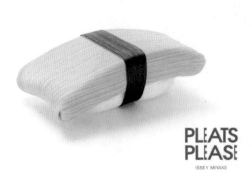
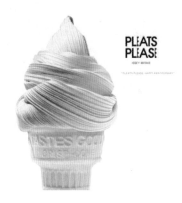

作品名：三宅一生服饰面料广告
说明：Pleats Please（三宅褶皱，三宅一生旗下品牌）品牌20周年纪念广告。由日本平面设计大师佐藤卓创作。布料犹如超大号的"寿司"和"冰淇淋"。不仅给人留下强烈的视觉印象，也不留痕迹地标示出品牌内在的地域风情，将日本文化与西方设计完美地融合在一起。

说明：再造想象的运用。用蔬菜瓜果拼成人和动物的造型。

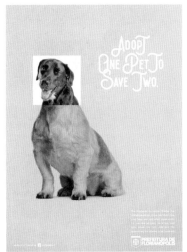
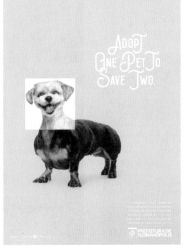
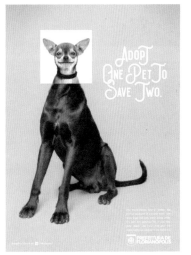

作品名：利斯动物收容所平面广告设计

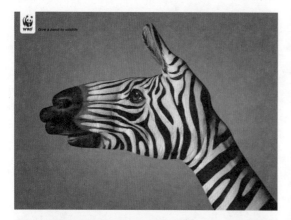

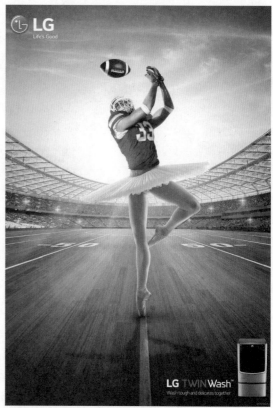

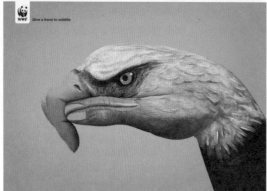

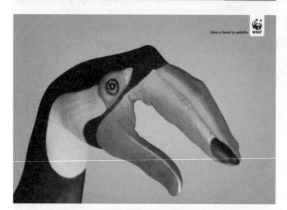

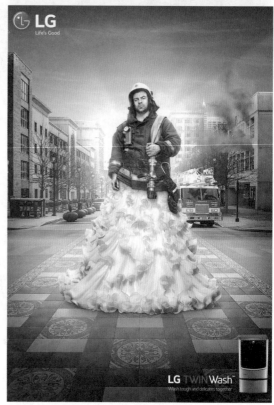

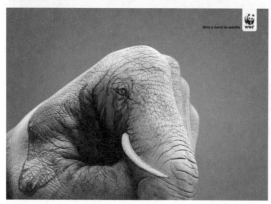

作品名：WWF创意广告——请伸出你的援手　　　　作品名：LG双擎洗衣机——难洗易洗一起洗

3.3 广告图形的表现方法

图形设计被独立提出并成为一门学科是近代的事情。20 世纪各种艺术形式千姿百态，给图形设计带来了想象上的思考和实践上的启示。例如，立体派运用块面的结构关系表现体面重叠、交错的美感，开拓了图形设计思维的空间范畴；未来主义用分解方法将三维空间的造型艺术引入到四维时态环境中，图形设计受其影响，形成了主观意念和时空组合的图形；在抽象主义影响下，出现了形式感强、单纯、明快的抽象图形等。

3.3.1 同构图形

同构是指将不同的形象素材整合为新的形象时，其中不同的形象之间所具有的共性。所谓同构图形，指的是两个或两个以上的图形组合在一起，共同构成一个新图形，这个新图形并不是原图形的简单相加，而是一种超越或突变，形成强烈的视觉冲击力，给予观者丰富的心理感受。

格式塔心理学[1]家的试验表明，当一种简单规则的形呈现在眼前时，人们会感觉极为平静，相反杂乱无章的形使人产生烦躁之感，而真正引起人兴趣的形，则是那种介于两者之间的、稍微背离规则的图形，它先是唤起一种注意或紧张，继而是使观看者对其积极地组织，最后是组织活动完成，起初的紧张感消失。

1 重象同构

在进行图形设计时，将几个不同的形象按照一定的内在联系与逻辑互相重合，系统合成为一个新的形象，称为重象同构。它体现在图形之间互相重合、互借互用、互生互长，形成一个统一的整体。重象同构可以在分散的、毫无关联的对象之间建立一种联系，并融合它们之间隐含的转换关系。

人类的许多发明创造都与"重象"有关。例如，索尼公司把耳机与收录机组合起来，发明了随身听；沃尔特·迪斯尼把米老鼠与旅游结合起来，创立了迪斯尼乐园。自然界中也存在着"重象"现象，如植物的嫁接法、生物的杂交法等。

2 变象同构

变象同构是指按照一定的目标，利用图形的相似性，把一种形象渐渐地变为另一种形象的过程。重象的特征在于重合，而变象的特征在于过程，也就是形态之间逐步转化的过程。自然界中这样的现象就非常多，如从蚕到蛹，从水到冰。

3 残象同构

通过破坏图形的完整性而构造出的新图形称为残象同构。这是一种有意识、有价值的破坏，它会推翻对象固有的含义，并在此基础上创造新的、不同寻常的想法和设计。这种设计会使图形语言的内涵更加丰富。通过想象和逻辑思想赋予新的形象，以及其结合而成的有机整体，往往具有一种令人震惊的力量。

①格式塔心理学是西方现代心理学的主要流派之一，根据其原意也称为完形心理学，完形即整体的意思。"格式塔"（Gestalt）一词具有两种含义，一种含义是指形状或形式，即物体的性质；另一种含义是指一个具体的实体和它具有一种特殊形状或形式的特征。

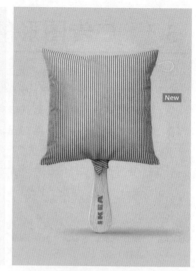

作品名：西班牙剪影系列海报　　　　　　　　　　　　　　　作品名：宜家广告

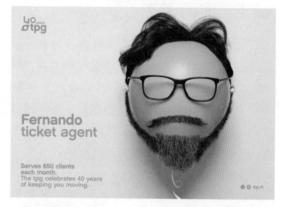

作品名：瑞士日内瓦公共交通平面广告设计

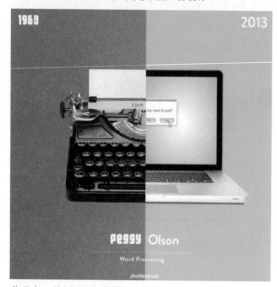

作品名：美剧《广告狂人》海报

说明：《广告狂人》是由 American Movie Classics 公司出品的美剧。故事背景设定在20世纪60年代的纽约，大胆地描述了美国广告业黄金时代残酷的商业竞争。图片服务商 Shutterstock 推出以广告狂人为主题的海报设计，将剧中出现的20世纪60年代的道具与现代社会对比，这些工具和生活习惯的改变，其实也是广告业乃至整个时代变迁的缩影。

作品名：威娜 Koleston 美发连锁店广告——刷出来的秀发

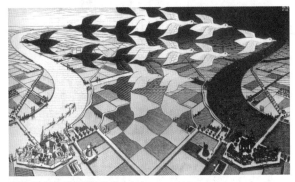

作品名：白天和黑夜（埃舍尔）
说明：这是一个富有哲理的虚实渐变结构，左方的白天渐变为白鸟向右飞，右方的黑夜渐变为黑鸟向左飞，它们在对立的进行中，虚实相生，同时又向下渐变为灰色矩形农田。一切都在流动中相互渐变，相互走进自己的对立面。

作品名：法国金龟汽车广告

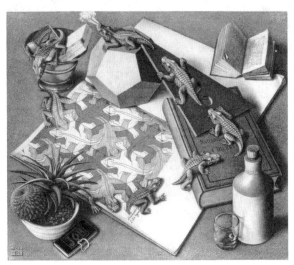

作品名：蜥蜴（埃舍尔）
说明：一只只蜥蜴在书案上爬行，爬过书本、三角板、十二面球体、跳上黄铜研钵，然后爬入桌上的绘画草稿，变成蜥蜴图案，而在图稿的另一端，一只蜥蜴正在从平面中挣扎出来，要去跟上这支循环爬行的队伍。它们逃离二维图案，却又重新陷入原来的图案中去。

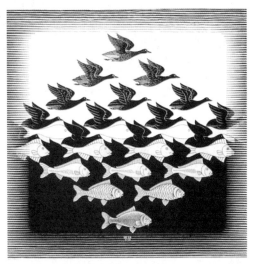

作品名：水和天（埃舍尔）
说明：利用同构使水中的鱼和天上的飞鸟有机地结合在一个空间中。图形下面是黑色的水，水中有白色的鱼在游动，鱼逐渐过渡成白色的天空，而黑色的水则转化成飞鸟。

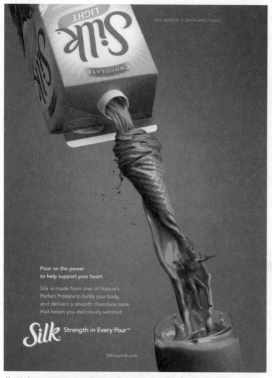

作品名：Silk Soymilk 饮料广告——强化你的身体

作品名：Garnier 卡尼尔化妆品广告
说明：不管你前一晚做了什么荒唐事，卡尼尔眼部走珠都能帮你消除倦容黑眼圈，还一个精神焕发的你。

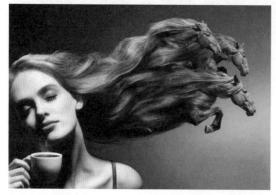

作品名：咖啡广告

作品名：法国麦当劳平面广告设计

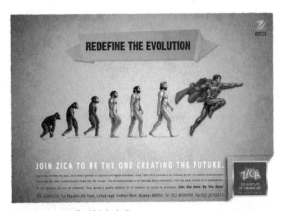

作品名：zica 系列创意广告

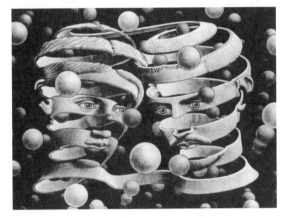

作品名：婚姻的联结
作者：埃舍尔
说明：埃舍尔用两个螺旋的结合来进行描绘，左边为一个女人头，右边为一个男人头，他们的前额缠绕在一起，像一个永无终结的带子，形成一对联合体。这种打破旧有视觉形象的创意，给人以强烈的震撼。

作品名：绝对伏特加广告——绝对柠檬

作品名：LG 电子平面广告设计——好生活

3.3.2 异影同构图形

客观物体在光的作用下，会产生与之对应的投影，如果投影产生异常的变化，呈现出与原物不同的对应物就叫作异影图形。在进行异影图形创作时，用来替代原来影子的对象可以是形态相似的，或者是具有某种内在联系的元素，也可以赋予影子以自主的生命力。

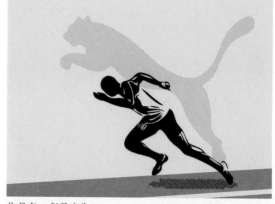

作品名：彪马广告

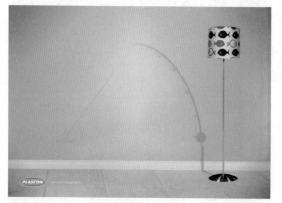

作品名：Plascon 涂料广告——带给你充分想象的涂料

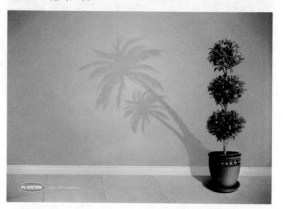

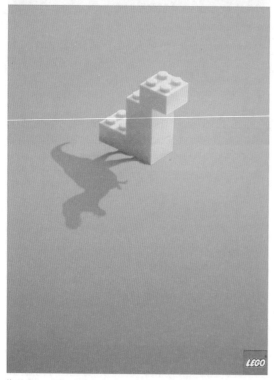

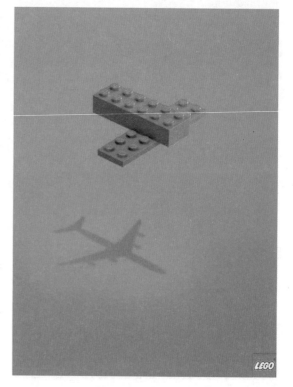

作品名：乐高玩具广告

3.3.3　正负图形

正负图形是指正形与负形相互借用，造成在一个大图形结构中隐含着其他小图形的情况。一般来说，展现图形必须具备图形和衬托图形的背景两部分。属于图形的部分称为"图"，背景的部分称为"底"，"图"具有明确的视觉形象和较强的视觉张力，"底"则给人以虚幻、模糊之感。从空间关系上来说，"图"在前，而"底"在后。但是，如果把"图"与"底"之间的分界线进行巧妙的处理，变成两者都可使用的共用线，便会产生一种时而为图形，时而为背景的现象，这就形成了正负图形。

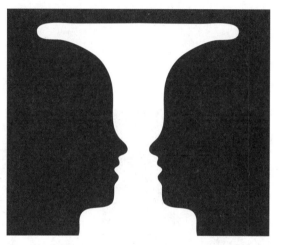

作品名：男人与女人
作者：福田繁雄
说明：这是福田繁雄 1975 年为日本京王百货设计的宣传海报。他利用"图""底"间互生互存的关系来探究错视原理。作品巧妙利用黑白、正负形成男女的腿，上下重复并置，黑色"底"上白色女性的腿与白色"底"上黑色男性的腿，虚实互补，创造出简洁而有趣的效果。

作品名：鲁宾之杯
说明：图底反转的代表作。以白色为图，黑色为底时，观察到的是杯子的形象；以黑色为图，白色为底时，观察到的是相对的两张脸。图底反转现象是由 E.Rubin 提出来的。

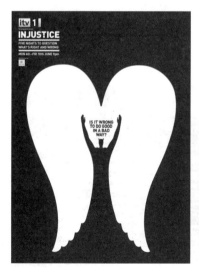

作品名：英国犯罪题材剧集 Injustice
文案：用罪恶的方式做好事，错了吗？

作品名：Schick 剃须刀广告

作品名：音乐会招贴
作者：尼古拉斯（瑞士）

作品名：Colsubsidio 二手书交换中心广告——另一个故事

作品名：007电影海报

作品名：三角洲内推文胸 Delta Push Up Bra 平面广告

作品名：绝对伏特加——绝对建筑
说明：纽约市的著名地标布鲁克林大桥原本中间是两个拱形的桥洞，经过设计师的妙笔改动，使桥体的负形呈现的是一对伏特加酒瓶的外形。

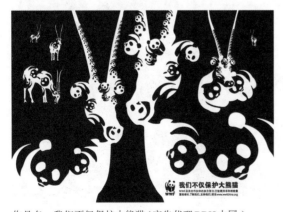 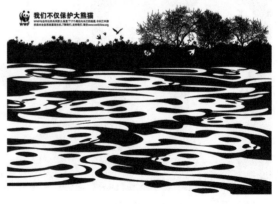

作品名：我们不仅保护大熊猫（广告代理 BBH 中国）
说明：WWF 与合作伙伴共同努力，恢复了17个湖泊与长江的连通，令长江中游的淡水生态系统重现生机。

3.3.4 矛盾空间图形

在中欧、东欧、东方等许多国家的绘画中，往往采用平行透视和多点透视相结合的方法来表达形体空间。矛盾空间则与之不同，它是创作者刻意违背透视原理，利用平面的局限性以及视觉的错觉，制造出的实际空间中无法存在的空间形式。因为这种空间存在着不合理性，而有时又不容易找到矛盾所在，就会增加观众的兴趣，引发人们的遐想。在矛盾空间中出现的、同视觉空间毫不相干的矛盾图形，称为矛盾空间图形。

矛盾空间的构成主要有以下几种。

1 共用面

将两个不同视点的立体形，以一个共用面紧紧地联系在一起，使两种空间知觉并存，形态关系

转化，呈现一种透视变化的灵活性。

2 矛盾连接

利用直线、曲线、折线在平面中空间方向的不定性，使形体矛盾连接起来。

3 交错式幻象图

现实中的任何形体总是占有明确、肯定的空间位置，非此即彼。但是，在平面图形中可以将形体的空间位置进行错位处理，使后面的图形又处于前面，形成彼此的交错性图形。

4 边洛斯三角形

利用人的眼睛观察形体时，不可能在一瞬间全部接受形体各个部分的刺激，需要有一个过程转移的现象，将形体的各个面逐步转变方向。

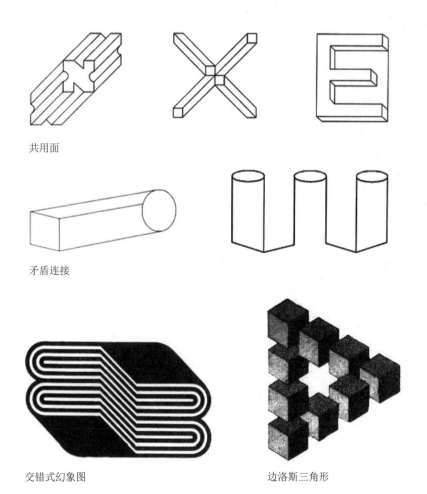

共用面

矛盾连接

交错式幻象图　　　　　　　边洛斯三角形

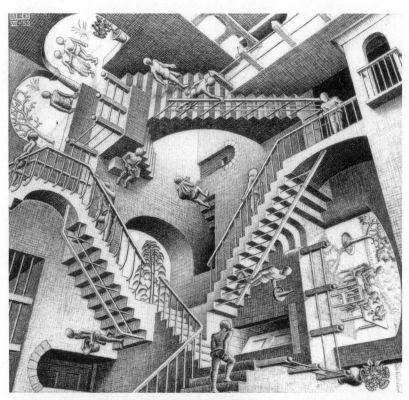

作品名：相对性（埃舍尔）
说明：这幅作品表现了人、建筑、楼梯的矛盾关系。人沿着楼梯由下而上前进，经过几个转折点之后，结果又回到了出发地。

作品名：Treasury 赌场——激情探索
说明：Treasury 赌场坐落于澳大利亚布里斯班市中心宏伟庄重的历史区，是属于康拉德酒店的一个重要娱乐场所。这则广告运用矛盾空间，展现了一个光怪陆离、充满诱惑力的娱乐世界。

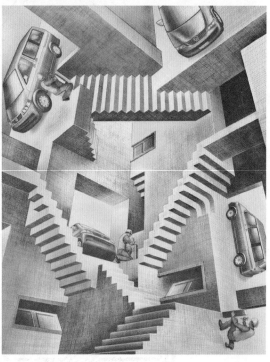

作品名：大众汽车广告——到达别人不能到达的地方

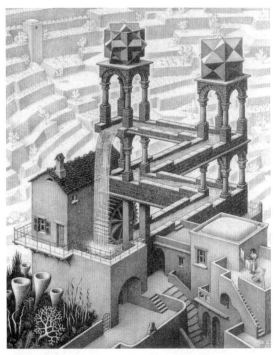

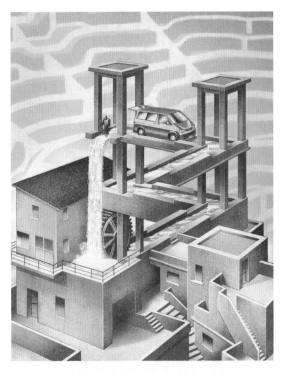

4Motion. Get to the jobs others can't.

作品名：瀑布（埃舍尔）

说明：瀑布是埃舍尔最后期的奇异建筑式图画，他依据彭罗斯的三角原理，将整齐的立方物体堆砌在建筑物上。当你观看这幅画中建筑的每一个部分时，找不出任何错误，但是将这幅画作为一个整体来看时，就会发现一个问题，瀑布是在一个平面上流动的。可是瀑布明明是降落的，并且还冲击着一个水磨让其转动。更奇怪的是，这两个塔看起来是在一个平面上的，可是左边的一个升高 3 个台阶，而右边的是 2 个。

作品名：大众汽车广告——到达别人不能到达的地方

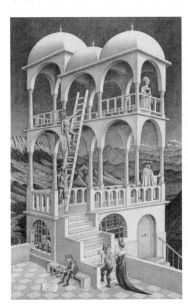

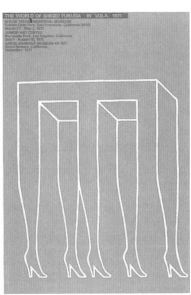

作品名：观景楼（埃舍尔）

说明：画面中的楼梯既在建筑的里面又在外面。

作品名：福田繁雄平面作品（矛盾连接）

作品名：日本松屋百货招贴（福田繁雄）

说明：在同一画面中呈现两个视角不同的人形，一个是仰视的角度，一个是俯视的角度，由此产生了视觉的悖论，从而带来视觉趣味。

63

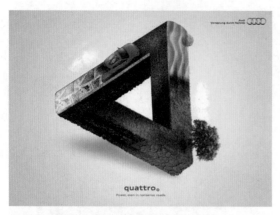

作品名：奥迪 Audi quattro 广告

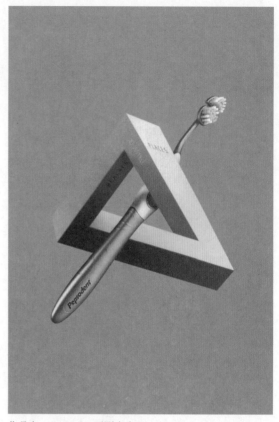

作品名：雷克萨斯 LEXUS LX470 广告

作品名：Pepsodent 牙刷广告
说明：Pepsodent 牙刷，能到达任何不可能到达的地方。寓意可以将口腔彻底清洁干净。

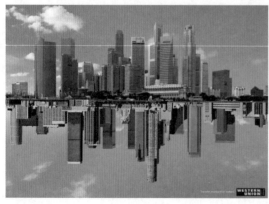

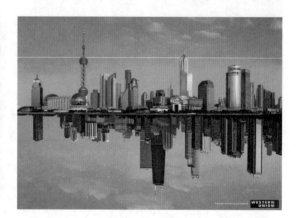

作品名：西联汇款广告（盛世长城广告公司）
执行创意总监 / 文案：Steve Hough
创意总监：Sumesh Peringeth
说明：西联汇款用最先进的技术，实时地在全球超过180多个国家和地区处理国际汇款，在数分钟内，收款人即可收到款项。
广告运用了矛盾空间手法，将不同城市的标志性建筑物以倒影的形式组合在一起，表现西联汇款的全球性与快捷性。

3.3.5 肖形同构图形

　　所谓"肖"即为相像、相似的意思。肖形同构是以一种或几种物形的形态去模拟另一种物形的形态。

　　肖形图形一般有两种形式，一种是二维平面的物形组成的肖形图形，另一种是三维立体的肖形图形，即由生活中现成的对象组成的。然而不管怎样，自由发挥想象力是创作肖形图形不可缺少的重要方法。

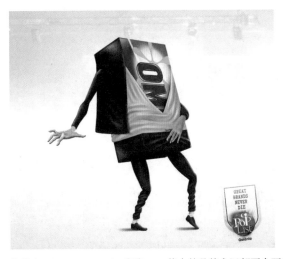

作品名：Jornal O Popular 广告——伟大的品牌永远都不会死去
说明：将联合利华、可口可乐等大品牌商品设计为名人造型，寓意这些品牌也会成为永恒的经典。

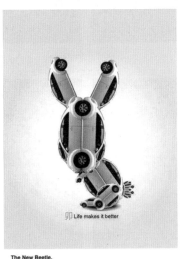

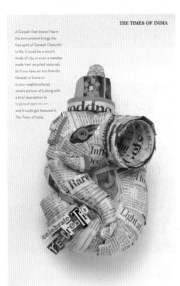

作品名：Mirador 餐厅——娱乐和餐饮兼具　作品名：大众甲壳虫十二生肖广告　　作品名：新印度时报平面广告

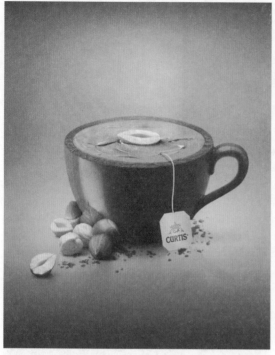
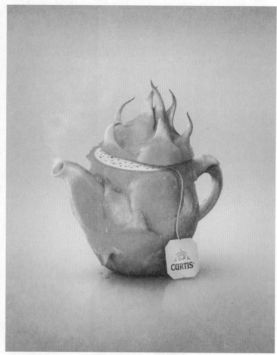

作品名：CURTIS水果茶平面广告

作品名：豪雅表广告

作品名：福特汽车广告

说明：这是来自福特（加拿大）的一款创意广告，画面中所展出的福特车完全是由一群舞蹈演员用自己的身体配合一些必要的汽车零件组合而成的。

3.3.6　减缺图形

减缺图形是指用单一的视觉形象去创作简
化的图形，使图形在减缺形态下，仍能充分体现
其造型特点，并利用图形的缺失、不完整来强化
想要突出的特征，激发观众的想象力。减缺图形
的营造主要依赖人们的视觉惯性和视觉经验。
尽管描绘的对象已经被概括、抽象或不完整，但
由于保留了其中的一些基本特征，观众在看到
这种形象时，还是会自觉地根据现存的模糊、不
完整的造型，从记忆经验中搜取相关的形象，将
其补充完整，形成特指的具体形象。

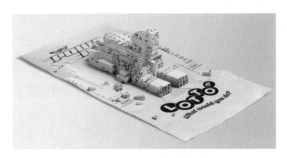

作品名：Lotto 乐途玩具——你将会做什么

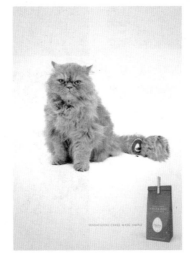

作品名：Cucky 糕点广告

作品名：法国 PNNS 公益广告
说明：通过将果蔬削皮，使苹果变身为蜘蛛侠、青柠变身为忍者神龟、茄子变身为蝙蝠侠。

3.3.7　置换同构图形

置换同构是将对象的某一特定元素与另一种本不属于其物质的元素进行非现实的构造（偷梁换柱），产生一个具有新意的、奇特的图形。这种对物形元素的置换会破坏事物正常的逻辑关系，因此，在选择置换物时，需要表现出它与被置换物的某种结构或意义上的内在联系。

作品名：联邦国际快递（FedEx）广告

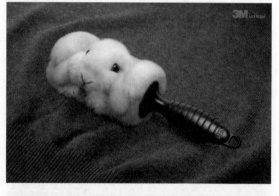

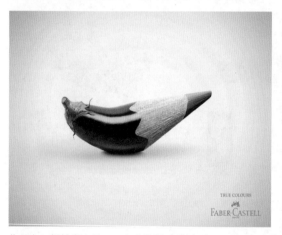

作品名：辉柏嘉文具——本真色彩，栩栩如生

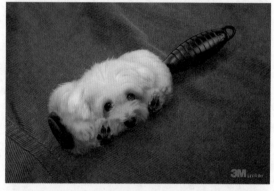

作品名：3M Lint Roller 林特辊黏毛器广告

作品名：Witte Molen 荷兰鸟食——让你的宠物小鸟像小狗一样听话

3.3.8　双关图形

双关图形是指一个图形可以解读为两种不同的物形，并通过这两种物形直接的联系产生意义，传递高度简化的视觉信息。双关意味着图形牵涉双重解释，一重是表面上的意思，一重是暗含的意思。而暗含的意思往往是图形的含义所在，言在此而意在彼。

作品名：Arte&Som音乐学院广告
说明：Arte&Som音乐学院能满足你在各方面的渴求，通过专业的发声训练，Arte&Som让你的声线变得更加完美，每个人就像把经久失修的乐器上个油，调个音，活学善用，在Arte&Som音乐学院里，就能找准属于自己最迷人的好声音。

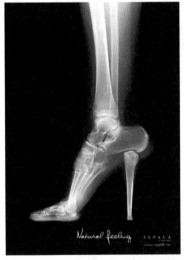

作品名：Sepala高跟鞋——浑然一体
说明：X光片传递出两层含义，既体现高跟鞋与脚高度契合、舒适、自然；又暗示了鞋跟犹如骨骼一样对身体形成支撑和保护。

双关图形：用潜水镜等模拟宠物的头，吸引宠物主人的关注，引申出广告主题——计划您和您宠物的假期。

双关图形：梅赛德斯奔驰——关注力趣味合成宣传海报。

3.3.9　解构图形

　　解构图形是指将物象分割、拆解，使其化整为零，再进行重新排列组合，产生新的图形。解构并不添加新的视觉内容，而是仅以原形元素的重复或重构组合来创造图形，它不受空间、结构、比例和透视关系的限制。解构的重点不在于分解，而在于如何选择个性突出的部分，并将其重新组合。

作品名：Musikaliska Concert Hall（瑞典）音乐厅海报——一个阉伶的故事
说明：阉伶歌手最早出现在16世纪，当时由于女性无法参加唱诗班也不被允许登上舞台，梵蒂冈的西斯廷教堂首先引入了阉伶歌手，他们挑选出那些嗓音洪亮、清澈的男童，在进入青春期前通过残忍的阉割手术来改变他们发育后的声音，因为体内的性激素发生变化，他们的声道会变窄，有利于音域的扩张，加上巨大的肺活量和声理体积，使他们拥有了超过常人3倍的非凡嗓音。阉伶歌手也在讲究音质和技巧的美声唱法年代风靡一时，那时大多数歌剧院的演唱者都是阉伶歌手。

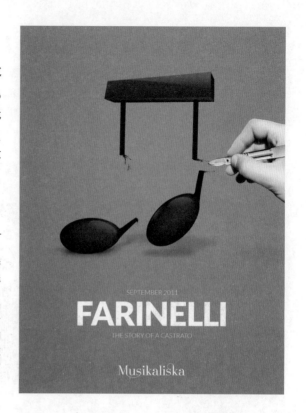

作品名：品客薯片广告——令人惊讶的酥脆
说明：爆裂的圆葱和辣椒准确地表现了酥脆的口感，不同的食物也代表了薯片的不同口味。这是一组将味觉体验视觉化的经典作品。

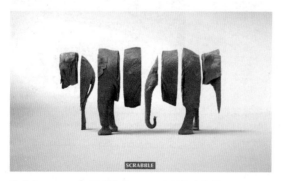
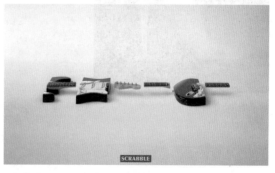

作品名：Scrabble 拼字游戏。2009克里奥广告奖（Clio Awards）银奖作品

3.3.10 文字图形

　　文字图形是指分析文字的结构，进行形态的重组与变化，以点、线、面方式让文字构成抽象或具象的有某种意义的图形，使其产生新的含义。在视觉传达中，这种既有文字意义又有图形特征的图形化文字，已得到了广泛的应用和发展。

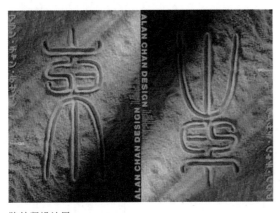

陈幼坚设计展
说明：将汉字与英文字母结合，正看是繁体汉字"东"，反看则是英文单词"West"，两者巧妙地融合为一体，体现了东西方文化的结合与相融。

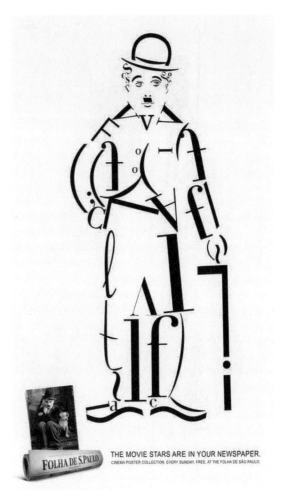

Folha de S. Paulo 报纸广告

3.3.11 叠加的图形

　　将两个或多个图形以不同的形式进行叠加处理，产生不同效果的手法称为叠加。经过叠合后的图形能彻底打破现实视觉与想象图形间的沟通障碍，让人们在对图形的理性辨识中理解图形表现所制造的视觉含义，其包括以下几种形式。

● 遮叠：图形互相遮挡，可见部分与不可见部分交错而构成新的图形。

● 透叠：图形相叠构成，但各自保留自身的形象，人们对图形之间产生的含义引发联想。

● 穿叠：一个图形穿越另一个图形，呈现出超现实效果。

● 重叠：以一个图形的轮廓为衬底，叠加上与其相关或无关的图形。

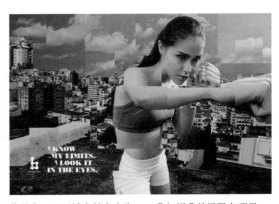

作品名：巴西城市健身广告——我知道我的极限在哪里

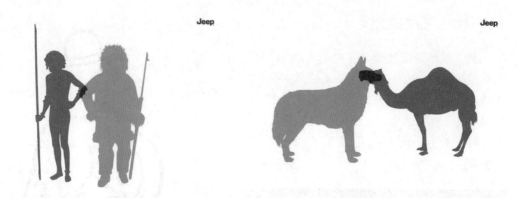

作品名：Jeep——两个世界（2009克里奥广告奖金奖作品）

说明：用剪影代表了居住在热带丛林中的猎手与爱斯基摩人相遇，爱斯基摩犬与骆驼相遇，让人们注意到Jeep（吉普）服饰的几大特点，即无论什么气候、什么地域，都可以选择吉普服饰，这个品牌的服装结实耐用。剪影重叠处巧妙地构成了一辆吉普车，呼应了这个品牌。

作品名：双立人刀具广告

说明：一把好刀具，能助你事半功倍，在厨房里化腐朽为神奇；一把好刀具，同时也是艺术的结晶，因为它的削铁如泥成就一种别样的切割之美。双立人独具东瀛之美的MIYABI雅系列刀具，采用了日本传统精湛的制剑工艺，打磨每一把手中的利器，传承了日本剑道优雅且锋利的特质，光是看到这么薄的切片，便可窥见其中蕴含无可比拟的锐利之美。

作品名：Movistar手机广告——沟通可以让我们做得更多

第 4 章

广告文字应用设计

4.1　广告文字的组成

文字是传递信息、沟通思想的工具，在广告中占有特殊的地位。作为广告视觉要素的组成部分，文字与图形互为补充，相辅相成。图形是最具注目性的视觉要素，有较强的视觉传播效果，但只能象征性地、间接地传递广告信息，人们无法单凭图形来了解广告的主题，而是需要借助文字说明，才能更好地理解和记忆广告信息。广告文字主要包括标题、说明文字、企业与商品信息等内容。

4.1.1　标题

标题是广告文案乃至整个广告作品的总题目，是广告利益诉求的点睛之笔。人们在进行无目的的阅读和收看时，对标题的关注度相当高，特别是在报纸、杂志等选择性、主动性强的媒介上。广告大师大卫·奥格威发现，读标题的人比读正文的人多5倍。将广告中最重要的、最吸引人的信息通过简短的标题表现出来，有利于吸引受众对广告的注意力，使他们继续关注正文。撰写广告标题要语言简短易记、真实可信、突出特点、个性新颖，而不应华而不实、晦涩难懂。标题具体的表现形式有以下几种。

1 新闻式

以新闻报道的方式发布广告信息为新闻式标题。例如，阿斯巴膏广告——"治疗关节炎的突破性产品终于问世"。飞利浦旋转式剃须刀广告——"首创旋转浮动刀头，令剃须变得更顺滑彻底"。新闻型标题必须真实可信，必须有真正称得上新闻的广告内容才行，否则有欺骗消费者的嫌疑。

2 陈述式

客观陈述事实，将广告正文的要点如实向读者点明，而不刻意强调刺激性和感情色彩为陈述式标题。例如，杜邦塑胶广告——"结实的杜邦塑胶能使薄型安全玻璃经冲击致碎后，仍黏合在一起"。

3 承诺式

承诺来自于对自己商品或服务的自信，将这种自信通过广告标题传达给消费者，可以树立消费者的信心，使其乐于接受，进而产生购买愿望。如正章牌羊毛衫洗涤剂广告——"绝不缩水、绝不走样、绝不褪色"。奔驰600型汽车广告——"如果发现奔驰车发生故障，中途抛锚，将获赠1万美金"。

4 夸耀式

对广告产品或服务的特征、功能或售后服务进行适度的、合理的赞许为夸耀式标题。例如，"从台湾第一到世界金牌，统一鲜乳是最好的鲜乳！"——统一特级鲜乳广告。"食品中的王子"——意大利王子食品广告。"车到山前必有路，有路必有丰田车"——丰田汽车广告。

5 建议式

通过主动地劝说或暗示，让消费者去实践或去思考为建议式标题。如"加点新鲜香吉士柠檬，让冰茶闪耀阳光的风味"——香吉士柠檬广告。

6 设问式

通过提出问题来引起关注，从而促使消费者产生兴趣，启发他们的思考，在心理上产生共鸣，留下印象为设问式标题。例如，"床褥承托不均，是否引致你腰酸背痛？——美国富魄力牌健康床

褥隆重抵港，为您解决'睡'的问题"——富魄力床褥广告。

7 悬念式

人具有好奇的本能，悬念式标题通过悬念抓住消费者的注意力，令他们在寻求答案的过程中不自觉地产生兴趣。如"自 12 月 23 日起，大西洋将缩短 20%"——美国航空公司为新航线通航做的广告。"答案在瓶中"——标准威士忌酿酒公司广告。

8 借喻式

借喻式标题以借体代替本体，从而产生更加深刻、含蓄的效果。"牛奶香浓，丝般感受"——德芙巧克力广告。用丝绸来形容巧克力细腻滑润的感觉，想象丰富，把语言的力量发挥到极致。"钻石恒久远，一颗永流传"——智威·汤逊公司为世界最大的钻石商戴比尔斯创作的广告语，不仅道出了钻石的真正价值，而且从另一层面把爱情的价值提升到足够的高度，使人们很容易把钻石与爱情联系起来，给天下有情人一种长相厮守、弥足珍贵的美妙感觉。

9 夸张式

夸张式标题以现实生活为基础，借助想象，抓住对象的某种特点进行夸大强调，突出反映事物的特征，加强艺术效果。例如，某美容院广告——"请不要向从本院出来的女士调情，她或许就是你的外祖母"。法国一家印刷厂广告——"除了钞票，承印一切"。

10 诗歌式

诗歌式标题借用和改用古今诗词歌赋原句，或者采用诗歌式的语言做标题。例如，杜康酒广告——"何以解忧，唯有杜康"。

11 哲理式

哲理式标题以精练的语言传达深刻的哲学思想，给人以启迪和思考。"最佳的途径不一定是最短的途径"——瑞士航空公司。"你无法控制生命的长度，但你可以靠增加它的宽度和高度来扩大它的容积"——某箱包公司广告语。

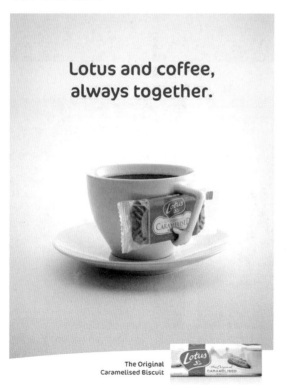

作品名：Lotus 曲奇广告
广告词：Lotus 曲奇和咖啡，永远在一起。

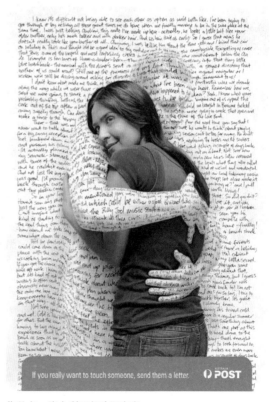

作品名：澳大利亚邮政局广告
广告词：如果你真的想拥抱他，那就给他写信吧。

12 诱惑式

诱惑式标题通过引人入胜的语言来激发消费者的兴趣和好奇心。"您该把香水抹在您想让人亲吻的地方"——夏奈尔5号香水广告。

13 对比式

对比式标题通过对比突显事物之间的不同，强调其中的联系和影响。"我们是第二，所以我们更加努力"——艾维斯汽车租赁广告。20世纪60年代，艾维斯汽车租赁公司只是美国出租车市场上第二大公司，与赫兹汽车租赁公司在规模上还有很大的差距，但艾维斯汽车租赁公司却直面自己的劣势，大胆地对消费者说"我们是第二，所以我们更努力"，在消费者心目中建立起一个谦虚上进的企业形象。艾维斯汽车租赁公司从此稳稳占据第二的位置。"第二"理论也因此而名扬天下。

14 双关式

双关式标题利用词语的同音或多义，在特定的语境中产生双重意义。"没什么大不了"——女性丰胸产品风韵丹的广告。"做女人挺好"——三源乳霜广告。这两个广告的标题一语双关，不仅功能诉求到位，而且广告语简洁准确，含而不露，让人心领神会，尤其对女人的触动非常明显。

15 劝导式

劝导式标题通过劝说和引导使消费者产生心理认同。"你打算怎样？是以每小时40公里的速度开车活到80岁，还是相反？"——丹麦首都哥本哈根的交通安全广告牌。

作品名：Redtape鞋和服饰宣传广告
广告词：穿上它，梦想成真。

作品名：感冒药广告
广告词：没有任何疾病能够威胁到你。

作品名：Wilkinson Sword剃须刀广告
广告词：给你所有的"头发"以应有的重视。
说明：上下颠倒的图片让人错将胡子看作头发。不过，有了Wilkinson Sword剃须刀，谁说胡子不可以这样有型？

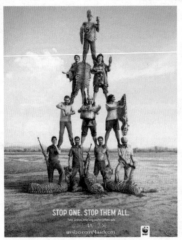

作品名：李奥·贝纳（澳大利亚）为世界自然基金会设计的公益广告
说明：画面用金字塔展示出偷猎的原因以及产业链。如果总有消费，偷猎和非法贸易将永远不会停止。
广告词："STOP ONE STOP THEM ALL"（停止一个，停了所有）

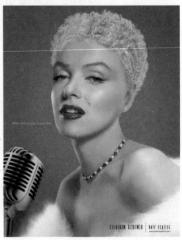

作品名：耶尔德勒姆厄兹德米尔发型师的宣传广告——梦露篇
广告词：如果她们换个发型，还会这么红吗？

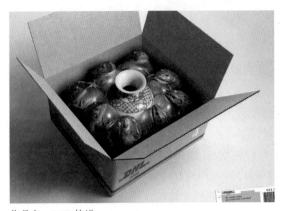

作品名：DHL 快递
广告词：无论什么，我们都懂得如何保护。

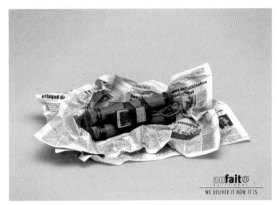

作品名：《Aufait 每日新闻》广告——定时炸弹篇
广告词：来料不加工。

4.1.2　说明文字

广告标题的主要作用是吸引"眼球"，字数不宜过多，有关商品信息的表达往往是点到为止，因此，需要说明文字来对广告标题进行详细解释，帮助受众清楚地领会广告的意图。广告说明文字须清晰地表明广告的诉求对象和诉求内容，向受众提供完整而具体的广告信息。大卫·奥格威称为"不要旁敲侧击——要直截了当"。

1 故事型

通过讲故事的形式来传递商品或服务信息，揭示广告主题，传播广告产品的属性、功能和价值，创造出一种轻松的信息传播与接受氛围。

在广告写作艺术史上，有一篇著名的无标题广告文案，它是由美国近代广告大师乔治·葛里宾[①]为旅行者保险公司创作的。广告画面中一个身材高大而笨拙的 60 多岁的妇女，独自站在夜幕中的走廊上，她仰望着月光，神色平静，似乎在回忆自己一生的经历。广告正文讲述了一个引人入胜的故事：

当我 28 岁时，我认为今生今世我很可能不会结婚了。

我的个子太高，双手及两条腿的不对称常常妨碍了我。衣服穿在我身上，也从来没有像穿到别的女郎身上那样好看。似乎绝不可能有一位护花使者会骑着他的白马来把我带走。

可是终于有一个男人陪伴我了。爱维莱特并不是你在 16 岁时所梦想的那种练达世故的情人，而是一位羞怯并拙笨的人，也会手足无措。

他看上了我不自知的优点。我才开始感觉到不虚此生。事实上我俩当时都是如此。很快地，我们互相融洽无间，我们如不在一起就有怅然若失的感觉。所以我们认为这可能就是小说上所写的那类爱情故事，后来我们就结婚了。

那是 4 月中的一天，苹果树的花盛开着，大地一片芬芳。那是近 30 年前的事了，自从那一天之后，几乎每天都如此不变。

我不能相信已经过了这许多岁月，岁月载着爱维和我安静地度过，就像驾着独木舟行驶在平静的河中，人感觉不到舟的移动。我们从来没有去过欧洲，甚至还没去过加州。我认为我们并不需要去，因为家对我们已经够大了。

我希望我们能生几个孩子，但是我们未能达成愿望。我很像圣经中的撒拉（sarah），只是上帝并未赏赐给我奇迹。也许上帝想我有了爱维莱特已经够了。

唉！爱维莱特在两年前的 4 月中故去。安静，含着微笑，就和他生前一样。苹果树的花仍在盛

①乔治·葛里宾（George Gribbin），出生于美国密歇根州的一个小康之家。他是纽约文案俱乐部的"杰出撰文家"。他为箭牌衬衫、旅行者保险公司、美林证券公司、哈蒙德和弦风琴等创作的广告，被公认为是世界广告史上的经典之作。

开，大地仍然充满了甜蜜的气息。而我却黯然若失，欲哭无泪。当我弟弟来帮我料理爱维的后事时，我发觉他是那么体贴关心我，就和他往常的所作所为一样。他在银行中并没有给我存很多钱，但有一张照顾我余生全部生活费用的保险单。

就一个女人所诚心相爱的男人过世之后而论，我实在是和别的女人一样地心满意足了。

2 描述型

以描写、叙述为主要表达方式，通过生动细腻的描绘和刻画，来调动消费者的情绪，以达到促进销售的目的。

1959年，大卫·奥格威为劳斯莱斯策划过一则广告，标题是《劳斯莱斯以时速60英里行驶时，汽车上的噪声只来自车上的电子钟》，副标题是《什么原因使劳斯莱斯成为最好的车子？》在广告的说明文字中，详细列出了该车的19个细节性事实。

这则广告简洁而有力，充分表现了劳斯莱斯优良的品质。它的标题能够吸引消费者的好奇心，它的说明文字从各个角度突出了劳斯莱斯轿车的优势，语言朴素而又大众化，达到了良好的信息传递效果。大卫·奥格威还通过这则广告发现了此前一直被传播界所忽视的受众特征，即"受众永远想知道有关产品的更多信息"。

3 抒情型

人们大多喜欢意境优美、具有真情实感的广告，组合巧妙的文字能令消费者看后感到愉快，留下美好的印象，获得良好的心理反应。

1935年，李奥·贝纳为明苏尼达流域罐头公司的"绿色巨人"牌豌豆所做的广告，描绘了一个充满诗情画意的场景。

在朦胧的月光下，远处的收割机在收割豌豆，近处是颗颗新鲜而硕大的豌豆，画面的右下角有一个强壮的男子，吃力地抱着一个半人多高的豆荚，里面的豆粒大似西瓜。

标题：月光下的收成。

正文：无论日间或夜晚，绿色巨人豌豆都在转瞬间选妥，风味绝佳，从产地至装罐不超过3小时。

这则广告的文字具有很强的文学性和浪漫色彩，使人联想到如诗一般的月夜、晶莹的豌豆、熟练的技术和诱人的美味。它一经推出便获得了巨

大的成功，以至于明苏尼达流域罐头公司后来索性将其名称改为绿巨人公司。

4 幽默型

借用幽默的笔法和俏皮的语言完整地表达广告主题，使受众在轻松活泼的氛围中接受广告信息，留下深刻的记忆。

1960年，DDB为德国大众创作的"甲壳虫"系列广告堪称幽默广告的经典之作。大卫·奥格威曾公开表示："就是我活到100岁，我也写不出像大众汽车那样的策划，我非常羡慕它，我认为它为广告开辟了新的门径。"

大众甲壳虫汽车广告——送葬车队篇

当时大众汽车的竞争对手是那些正在为婴儿潮时期孩子日益增多的美国家庭打造更加宽大的汽车的公司。而"甲壳虫"小而丑陋，谁会买呢？更要命的问题是，汽车是在德国沃尔夫斯堡一家由纳粹建立的工厂制造的。可以预见，这对公关而言简直是一场噩梦。就在这样的环境中，DDB以激进前卫的广告创意，将"甲壳虫"介绍给了美国人，并凭借其完美的创意和定位获得了美国消费

者的认可。该广告系列中的送葬车队篇是这样的。

画面：隆重的送葬车队

解说：迎面驶来的是一个豪华轿车送葬车队，每辆车的乘客都是以下遗嘱的受益人。

男声旁白："我，麦克斯威尔·E. 斯耐弗利，趁自己尚健在清醒时，发布以下遗嘱：给我那花钱如流水的妻子留下100美元和一本日历；我的儿子罗德内和维克多，把我给的每一个5分币都花在了时髦车和放荡女人身上，我给他们留下50美元的5分币；我的生意合伙人朱尔斯的座右铭是'花！花！花！'我什么也'不给！不给！不给！'我的其他朋友和亲属从未理解1美元的价值，我就留给他们1美元；最后是我的侄子哈罗德，他常说：'省一分钱等于挣一分钱。'他还说：'叔叔，买一辆大众的甲壳虫一定很划算。'我呀，把我所有的1000亿美元的财产留给他。"

5　断言型

在广告正文中，直接阐述自己的观念和希望，以此来影响受众的心理。代表案例是威廉·伯恩巴克为奥尔巴克百货公司所做的广告。

位于纽约古老的34街区的奥尔巴克百货公司，一向因价格低廉而为人们所熟悉。奥尔巴克先生不满意自己的经营状况，他希望能通过广告改变人们的固有印象，将奥尔巴克百货公司塑造成

品位很高的时尚商店，于是请来了著名的广告大师伯恩巴克。

伯恩巴克经过周密调查，发现顾客之所以将奥尔巴克的公司作为廉价商场而少有光顾，主要是受到传统观念——便宜没好货的影响。他经过认真的思考，决定为奥尔巴克公司确立一个鲜明的广告主题——精致服装，低廉价格，也就是人们常说的物美价廉，并亲自创作了精美的系列广告作品。其中，有这样一则广告。

标题：慷慨的以旧换新。

副标题：带来你的太太，只要几块钱……我们将给您换个新女人。

正文：为什么你硬要欺骗自己呢，认为你买不起最新与最好的东西？在奥尔巴克百货公司，你不必为买美丽的东西而付出高价钱。有无数种服装供你选择——一切都是全新的，一切都会使你兴奋。现在就把你的太太带给我们，我们会把她换成一个可爱的女人——仅仅只需花上几块钱而已。这将是你有生以来最轻松、最愉快的付款。

6　证言型

提供权威人士或者著名人士对商品的鉴定、赞扬、使用、推荐和见证等，向消费者发出"这是经过证实"的信号，以达到对消费者的告知、诱导和说服的目的。

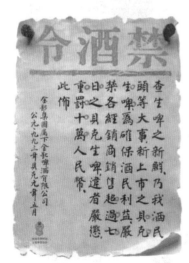

作品名：贝克啤酒广告——禁酒令
内文：查生啤之新鲜，乃我酒民头等大事，新上市之贝克生啤，为确保酒民利益，严禁各经销商销售超过七日之贝克生啤，违者严惩，重罚十万人民币。

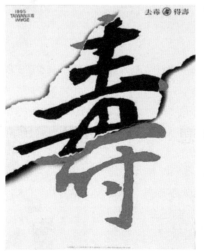

公益海报。说明文字"去毒得寿"似乎过于简单，但结合画面看，将毒字与寿字重叠起来，再把毒字撕去显出了寿字，象征着去除毒品的危害，将得到健康长寿的人生。创意非常巧妙。

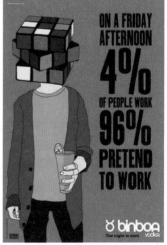

作品名：Binboa伏特加广告
说明：周五下午，4%的人在工作，而96%的人在假装工作。

在20世纪三四十年代的上海,力士香皂在报刊上刊登过这样一则广告:"力士香皂,色白质纯,芬芳滋润,每日洗用,可使肌肤白嫩,容貌秀丽,因此中外明星都爱用。兹将今年力士倩影及签名刊登于上,以志纪念。"所刊倩影是中国影后胡蝶,凭借胡蝶巨大的明星号召力,使力士香皂成为当时的时髦用品。

力士是联合利华公司的一个国际品牌,20世纪初期,智威汤逊广告公司率先在力士香皂的印刷广告中呈现明星照片,凭借名人效应进行广告宣传,引得各种化妆用品和洗涤用品的厂商纷纷效仿。

7 功效型

着重强调广告产品或服务能够给消费者带来的功效。如北京亚都生物技术公司的新产品DHA的广告。

标题:蕴藏深海寒带的奥秘,来自北京亚都的神奇。

正文:最新一代智力保健品——亚都DHA,是采用现代生物高技术研制开发的新型保健品,为缓释型胶囊。旨在补充人们大脑发育、智力增长所必需的重要物质。

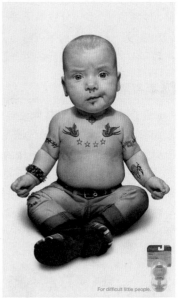

作品名:Playtex 婴儿用品广告
说明:家中宝贝是小魔头?没关系,Playtex安抚奶嘴可以帮你搞定。让小孩子以黑社会、嬉皮士等形象出现,创意新颖,也非常切合"安抚天下小魔头"的文案。

4.1.3　企业与商品信息

企业与商品信息包括企业名称、地址、服务电话或销售热线、商品的客观数据等信息,它们属于通信联络文字。有的广告还会附印消费赠券,用于激发消费者的购买欲望。这些文字一般放在广告的一角,有的呈三角形,有的呈方形,都可以非常方便地裁剪下来。

作品名:大众汽车广告

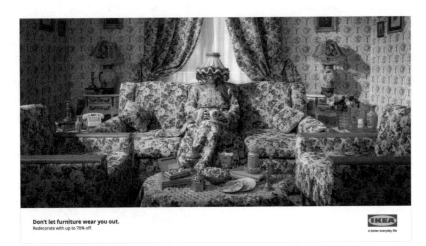

作品名：沙特阿拉伯宜家平面广告——别让家具把你累坏了

4.2　广告文字编排设计

　　广告文字的主要功能是向大众传递商品和服务的信息，但传达信息不是最终目的，而是作为一种手段来引导和影响大众的情感认识，从而树立形象，开拓市场，促进销售。新颖、多样化的文字表现形式可以满足不同广告对象的功能需求，因此，广告版面上文字部分的设计，与图形设计同等重要。从字体设计的发展来看，它经历了由单纯的说明性转向运用文字本身形象的表现性，这一过程充分说明文字需要设计，才能更加有效地发挥作用。

4.2.1　广告文字设计的功能

1　增强文案的吸引力

　　通过文字的编排设计和文字的字体设计，可以增强文字语义的传达能力，有利于广告主题的有效传达。设计文字时，可以在字体、大小、笔画、位置、色彩等方面进行变化处理，来区别标题与说明文字，使标题更加鲜明，说明文字更加清楚，易于阅读。

2　与图形相辅相成

　　广告所传达的信息由图形和文字来完成。图形是可视的、感性的画面，具有吸引注意力、形象地表现主题的作用；文字则是抽象概念的载体，能够准确传达信息。将图形与文字精心安排与组合，才

能更好地传达广告信息，因此，当文字被广泛地应用于广告设计中时，它便已经超越了书写符号的功能，而成为广告视觉要素的重要组成部分。

3　独特的审美功能

　　在一些广告设计中，文字也已不单单局限于传递信息，而是更多地追求个性化、风格化的形式语言。文字是在原始的图形基础上演变而来的，其本身便具有很多潜在的表现力，通过对文字的结构、笔画进行适度变化，将文字图形化，使其产生图形的功能，可以丰富广告版面的表现形式和表现手段。

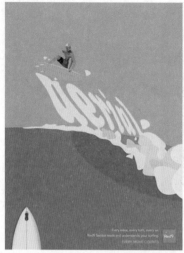

作品名：美国 Red9 运动健身器材平面广告

作品名：Indomie 面条平面广告　　作品名：英国 Britain's Beer Alliance 平面广告

作品名：日本涮肉专家 JAPENGO 餐厅广告

4.2.2 广告字体的种类

1 按照汉字的基本形态划分

汉字字体分为印刷体和书法体两大类。印刷体主要有宋体、黑体、楷体、仿宋体 4 种。

● 宋体。

宋体是在中国宋朝时发明的一种汉字印刷字体。笔画有粗细变化，而且一般是横细竖粗，末端有装饰部分（即"字脚"或"衬线"），点、撇、捺、钩等笔画有尖端，字体秀丽典雅，常用于书籍、杂志、报纸印刷的正文排版。

● 黑体。

汉字的黑体是在现代印刷术传入东方后，依据西文无衬线体中的黑体所创造的，大约诞生于公元 19 世纪初。黑体字形端庄，笔画横平竖直，粗细相等，具有朴素大方、方正有力、强烈醒目等特点。

● 楷体。

楷体又称楷书或正书，是一种模仿手写习惯的字体，其特点是笔画挺秀均匀，字形端正，起落有力，可识性高。

● 仿宋体。

仿宋体是采用宋体结构、楷书笔画的一种较为清秀挺拔的字体，常用于排印副标题、诗词短文、批注、引文等。其特点是秀丽整齐，清晰美观，刚劲有力，容易辨认。

作品名：中英快译笔广告
说明：利用英文字母构成汉字，惟妙惟肖，巧妙地表现了产品中英文互译的功能特点。

书法字体设计，是相对标准印刷字体而言的。我国汉字具有三千多年的历史，书法是汉字表现的主要形式，既有艺术性，又有实用性，给人以非同一般的视觉感受。

2 按照拉丁字母的基本形态划分

拉丁字母的种类繁多，变化丰富，根据其形态特征和艺术加工手法，可分为等线体、书法体、装饰体、光学体四大类。

● 等线体。

等线体包括格洛退斯克和埃及体。它们的特点是都有几乎相等的线条，前者像汉字中的黑体，完全抛弃了字脚，只剩下字母的骨骼，显得朴素端正，十分清晰，但过于平板，因此，也叫作无字脚体。

● 书法体。

书法体是在民间手书体的基础上装饰加工而成的，可以显露设计者的特殊风格和工具性能（钢笔、毛笔、油画笔和炭笔等），是一种活泼自由、突显个性的广告字体。

● 装饰体。

装饰体是在各种字体（罗马体、哥特体、等线体和书写体等）的正体和斜体的基础上进行装饰、变化、加工而成，风格较罗马体和等线体活泼，富于感染力和艺术效果。

● 光学体。

现代印刷术的发展带来了摄影特技和印刷网纹等新技术，给美术字体开拓了新的领域。应用光的折射和网点的浓淡变化对字体进行艺术加工，是近十年内才产生的，它特有的光效应现象使人与现代科学技术发生联想，征服了观众的眼睛。不过，这种字体的易读性比较差，只适用于字母不多的短句。

3 按照文字的表达功能划分

文字按照其所表达的功能可划分为广告标题、说明文字和标准字体。标准字体是视觉识别系统中最基本的要素之一，常与标志联系在一起使用，具有明确的说明性，可直接将企业或品牌传达给观众，强化企业形象与品牌的诉求力，其设计的重

要性不亚于标志。标准字体与普通印刷字体的区别，不仅体现在外观造型的不同，更重要的是它是根据企业或品牌的个性而设计的，对策划的形态、粗细、字间的连接与配置，统一的造型等，都做了细致严谨的规划，比普通字体更美观，更具特色。

4.2.3　字体的选择

1 注目性

广告字体应强调其实用性，要做得醒目才能引起读者的注意。

2 考虑设计要求

选择字体时，不能仅仅考虑突出字体的视觉效果，字体的种类、大小、轻重、繁简等都要服从整个广告设计的需要，尤其是在突出插图的广告设计中，文字应处于从属地位。

3 从主题内容出发

不同的字体能使人产生不同的联想和心理感受，因此，在选择字体时，要注意文字造型的象征意义与广告主题相吻合。例如，黑体字粗壮有力，能让人联想到工业产品；哥特体风格华丽、装饰性强，能让人联想到中世纪的古典艺术。

4 注意字体间的差异

广告画面中往往有两种或两种以上的字体同时存在，因此，选择字体时应注意不同字体之间的差异，确保整体效果统一协调。

5 用字需规范

广告文字应用字规范、书写准确，以保证广告信息能够准确传达，同时也方便消费者阅读和理解。若用字缺乏规范，则可能使人错误地理解广告内容，或者让人根本就看不懂。

总的来说，在一幅广告的画面中，不宜出现过多的字体。通常选用二三种字体，再辅以适当的变化，就可以获得丰富的视觉效果。

印刷字体用途广泛，一般情况下，所有广告文字要素（标题、说明文字等）都适合用印刷字体来

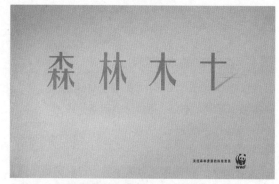

作品名：WWF森林资源公益广告
说明：由文字"森""林""木"再到"十"，逐步减少的笔画结构引发人们的思考，呼应了广告语"关注森林资源的可持续发展"。

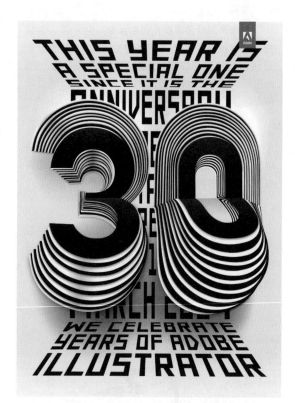

作品名：ADOBE ILLUSTRATOR 30年海报设计

完成。装饰文字美观、生动，可以使文字的造型与广告内容更加契合，适合用作广告标题。但这种字体的可读性较差，若用于说明文字，则不易识别。书法字体比装饰字体更具艺术性和生动性，非常适合一些有特别意义和特殊风格的广告内容，如表现传统文化、民族特色的广告。

4.2.4　文字的编排

1 字距与行距

　　字距小，让人感觉紧密，可以加快阅读速度。但过于紧密，会产生含混不清的负面效果；字距过大，则会让人感觉松散。行距过小会造成视觉的混乱，降低阅读速度。合理的行距应该是字高的1/2 或 2/3，而且行距应大于字距。

　　把握好字距和行距不仅是阅读功能的需要，也是形式美感的需要。将字距与行距拉大，单个字符就具备了"点"的视觉特征，而每一行字都呈现为一条"线"的形态，由此可以使文字的版式产生变化，获得更好的视觉艺术效果。

2 字级

　　广告版面中文字大小的设定也很关键，文字大小的变化，会呈现出对比与节奏的美感。从阅读功能上讲，重要的信息用大号字，次要的信息用小号字，大标题最大，副标题次之，说明文字小于前面二者。如果小标题是说明文字的浓缩，具有引导阅读内文的作用，也可以采用大号字，并配合必要的设计手法来表现其重要性。

3 栏宽度

　　每行文字如果排列过长，阅读起来会让人感

作品名：Stihl 电动切割工具平面广告

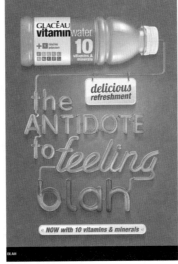
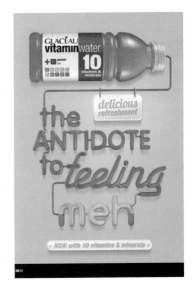

作品名：酷乐仕维他命饮料广告

到厌烦。排列过短也不合适，会造成人的眼珠不停地移来移去而产生疲劳感，降低阅读效率。最佳的排列以每行的长度不超过30个字为宜。对于大篇幅的文字段落，可以进行分栏处理，根据版面篇幅大小，将分栏数设定在2~4栏，会使阅读变得顺畅而又高效。

4 段落文字的对齐

● **左右对齐。**

左右对齐是最常用的中文段落对齐形式，整齐划一的编排形式可以让版面清晰而有序。但对于英文单词不太适合。

● **中心对齐。**

中心对齐的文字具有强烈的古典感，庄重而精致，宜置于版面中央，可以使版面显得优雅大方。

● **左边对齐。**

左边对齐与人们从左至右的阅读习惯相吻合，观众可以沿左侧整齐的轴线毫不费力地找到每一行的开头。左边整齐一致，右边长短随意，可以造成规整而不刻意的编排效果，适合处理英文。

● **右边对齐。**

一般情况下，文本右对齐是为了要与右侧的图形形成呼应，或是沿版面右侧边缘编排。此种方式视觉效果独特，但由于每一行的起始部分不规则，阅读起来相对费力一些。

5 文字在画面上的位置

文字放置于广告画面的最顶部，可以产生上升、轻快的视觉效果，同时也具有愉悦、适意的象征意义。因此，有关表现快乐、高兴、舒适的广告内容，文字最好排列在这个位置上。

文字放置在画面的正中心位置，具有安定、平稳、视觉强烈的表现效果。

文字放置在画面的最下端，具有下降、不稳定与沉重的视觉效果，有时也有哀伤、消沉的象征意义，比较适合于具有相同意义的文字排列。

文字放置在画面的左端或右端，具有极不平衡的感觉，但这种不平衡感对于文字的突出，也非常有效。

6 文字与图形的组合运用

在广告的版面设计中，文字的编排形式、摆放位置在很大程度上受图形的影响。以图形为主的广告，文字应该紧凑地排列在适当的位置上，不可过分变化分散，以免因主题不明而造成视线流动的混乱。为实现一定的变化效果，可以让文字沿图形的外轮廓排列，或者让字图互相穿插重叠，使它们有机地结合成一个整体，从而加强画面统一的视觉效果。如果以字体为主的广告，则文字处于主导地位，任务或商品形象处于从属地位，就应该注意字体的排列以及图形位置的安排，突出文字的图形化特点。文字与图形形成视觉上的互动，可以使版面结构更加紧密，形式更加美观。

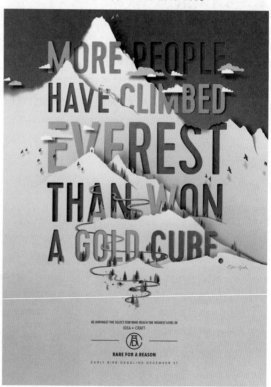

作品名：ADC 95th Annual Awards 平面广告设计

7 文字与背景的协调

背景对于文字视觉效果的影响非常大。例如，在白色背景上，黄色文字很不显眼，而换作黑色背景，黄字就特别突出；背景简单时，文字醒目，背景复杂时，文字会受到干扰而不易识别。因此，文字的字体、颜色等应与背景保持必要的对比效果，在对比中也要寻求协调，使版面整体效果统一和谐。

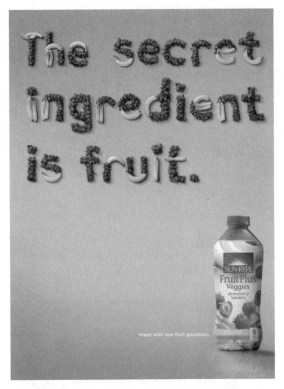

文字放在画面顶部，可以产生上升、轻快的视觉效果。

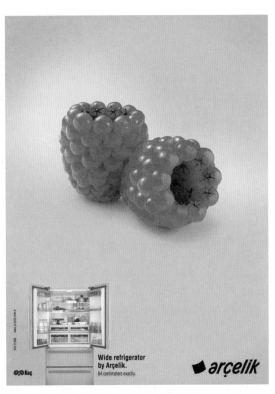

文字放在画面的最下端，可以产生下沉效果。

以文字为主的设计。

以图为主的设计。

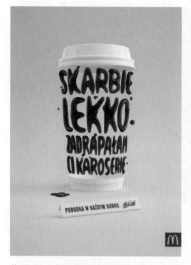
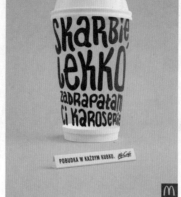
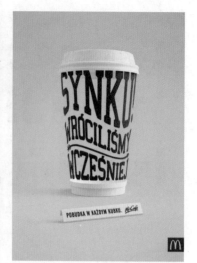

作品名：麦当劳咖啡平面广告

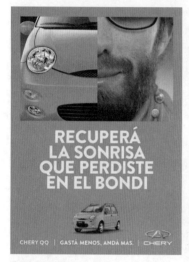
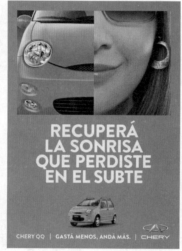
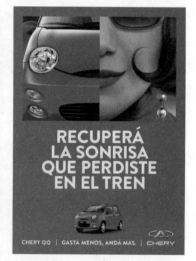

作品名：奇瑞QQ广告

说明：这是奇瑞QQ在南美市场投放的一组平面广告，文案为"无缝结合"，广告主题"重拾你在公交车上失去的微笑"，让人备感温暖。

作品名：Adobe平面广告

作品名：可口可乐平面广告

第 5 章

广告色彩设计

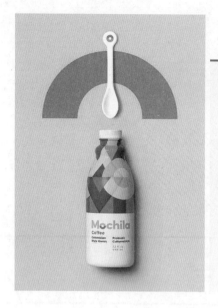

5.1　广告色彩

色彩是广告设计的要素之一。人们在未看清广告内容时，对广告的第一感觉往往是通过色彩得到的。成功的广告色彩设计，能引起消费者的兴趣，正确传达商品信息，激发消费者的购买欲望，还能够塑造企业和品牌形象。色彩会带给人们不同的心理感受，引发各种联想，色彩与形的紧密配合，可以增加人们对各种形体的辨认性。要在广告设计中做到合理用色，需要了解色彩的基本原理，掌握广告色彩设计的方法与技巧。

5.1.1　广告色彩的功能

1 注意功能

"远看花色，近看形"，这是人们观察一件物体时的习惯做法，它说明色彩远远地就可以引起人们的注意。一般情况下，鲜艳、明快、和谐的色彩效果会对消费者产生较强的吸引力和视觉冲击力，并影响消费者的情绪，使人们加深对产品的认识程度。

2 象征功能

广告色彩对商品具有象征意义，通过不同商品独具特色的色彩语言，使消费者更易识别和产生亲近感。在一定程度上，色彩给人的印象往往比形象的印象更加深刻。越是单纯的色彩配合，越便于人们记忆。

色彩在广告宣传中的作用，受到越来越多的企业家和设计师们的重视。国内外的大公司、大企业都精心选定某种颜色作为代表自身的形象色。如可口可乐用鲜明的红色向人们传递热情、活泼的品牌形象；百事可乐用蓝色塑造青春的品牌个性。

色彩的象征性有助于烘托广告的主题和气氛，但它离不开与形象的配合，没有形象的说明作用，颜色的象征意义就很难充分发挥出来。

3 再现功能

彩色广告可以精美、细腻、鲜艳、逼真地再现商品的本来面貌，引起人们的注意和兴趣。此外，和商品原有的形象相比，再现形象还可以在保证真实性的前提下，进行概括、加工、提炼、夸张和变化处理。

4 美化功能

马克思说：色彩的感觉是一般美感中最大众化的形式。完美的色彩会影响人们的感知、记忆、联想、情感，能提供精神上的认知，使人们在了解商品的过程中得到美的享受。

广告色彩应使人看后感到愉悦、心情舒畅。在色彩表现中可以运用各种艺术手段，使用消费者乐于接受的、反映大众情感需求的、象征商品形象的、具有审美形式的色彩设计。成功的广告色彩设计甚至能超越商品本身的功能，在销售中起到促进作用。

5.1.2　色彩的心理感觉

色彩作用于人的视觉器官以后，会产生色感并促使大脑产生情感的心理活动，形成各种各样的感情反应。尽管这种反映由于民族、性别、年龄、职业等不同而各显差异，但其中共性的感觉还是很多的，像色彩的冷暖感、轻重感、软硬感等。研究色彩的心理感觉，可以在广告设计中提高色彩的价值。

1　色彩的冷暖感

色彩的冷暖感是人体本身的经验习惯赋予我们的一种感觉。例如，太阳会发出红橙色光，人们一看到红橙色，心里就会产生温暖愉悦的感觉；冰、雪、大海的温度较低，人们一看到蓝色，就会觉得冰冷、凉爽。

在色相环中，红、橙、黄为暖色系；蓝、蓝绿、蓝紫为冷色系；绿和紫为中性色。

2　色彩的空间感

为了增强画面的空间感，除了在图形的处理上注意刻画外，还可以运用色彩的明暗、冷暖、彩度以及面积的对比来充分体现。

造成色彩空间感觉的主要因素是色的前进感和后退感。暖色总是使人感觉它在前面，因此被人们称为前进色；冷色使人感觉它在后面，故称后退色。

面积的大小也影响着空间感，例如，大面积色向前，小面积色向后；大面积包围下的小面积色向前；完整的形向前；分散的形向后。

3　色彩的大小感

造成色彩大小感的也是色的前进感和后退感。暖色靠前，因膨胀而比实际显得大；冷色靠后，因收缩而比实际显得小。例如，黑底白字要比白底黑字显得略大。

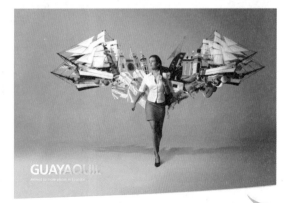

色彩的冷暖感：厄瓜多尔航空公司——可以抵达任何你想去的地方

4 色彩的轻重感

色彩的轻重感主要来自于生活给予人们的经验。淡色的物体让人感觉轻，如棉花、花瓣、枯草等；深色的物体让人感觉重，如钢铁、煤炭等。

色彩的轻重感与明度有关。明亮的色轻，深暗的色重。明度相同时，彩度高的比彩度低的轻。

用色来表示物体的轻重感，对于反映商品属性是很重要的。通常人们把沉重的机器、房屋墙壁涂成很浅的颜色，这是为了消除心理上对它们产生的沉重感。而一些很小的物品，又爱用深颜色来增加其在人们心中的分量。

5 色彩的味觉感

色彩之所以能产生味觉感，是完全凭借人类的经验而得知的。例如，人们看到柠檬色，就会想到柠檬本身具有的酸味，因此，柠檬黄具有酸味感。而看到橘黄色，又会想到甜橙，因此，橘黄色具有甜味感。鲜红色是最甜的颜色；黄色是香甜色；暗绿色给人以苦涩之感；蓝色则很难引起食欲，不具备味觉感。

使色彩产生味觉的，主要缘于色相上的差异，这往往是因为食物的刺激而产生味觉上的联想。因此，在食品、饮料等行业的广告中，对色彩的味觉感的研究与应用非常重要。

6 色彩的听觉感

色彩还能够让人感受到音乐效果。康定斯基认为：强烈的黄色给人的感觉，就像尖锐的小号的音色，浅蓝色的感觉像长笛，深蓝色随着浓度的增加，就像低音提琴。

色彩的乐感是由于色彩的明度、纯度（也称彩度、饱和度）、色相等的对比引起的一种心理感应现象。一般明度越高的色彩，给人的感觉其音节越高；明度低的色彩，则有重低音之感。在色相上，黄色代表快乐之音，橙色代表欢畅之音，红色代表热情之音，绿色代表闲情之音，蓝色代表哀伤之音。

7 色彩的软硬感

羊毛让人感觉柔软，钢铁让人感觉坚硬，色彩也会让人感觉到软硬变化。

色彩的软硬感取决于明度和纯度，与色相关系不大。明度高、彩度低的色具有柔软感，如粉彩色；明度低、彩度高的色具有坚硬感。强对比色调具有硬的感觉，弱对比色调具有软的感觉。

8 色彩的强弱感

色彩的强弱感由明度和彩度决定。高彩度、低明度的色彩色感强烈；低彩度、高明度的色彩色感较弱。从对比的角度讲，明度上的长调，色相中的对比色和互补色色感较强；明度上的短调，色相中的同类色色感较弱。

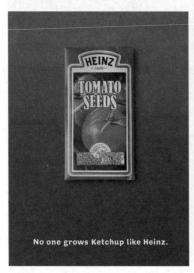

枣红色让人想到新鲜的番茄：HEINZ番茄酱广告

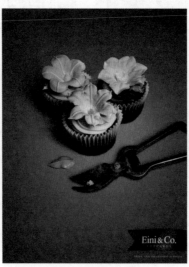

咖啡色让人想到美味的巧克力：Eini & Co蛋糕广告

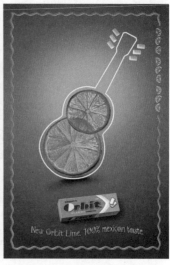

草绿色让人想到酸酸的柠檬：Orbit柠檬味口香糖广告

9 色彩的兴奋与沉静感

有兴奋感的色彩能刺激人的感官，引起兴奋和注意。色彩的兴奋与沉静感主要取决于色相的冷暖感。暖色系红、橙、黄中明亮而鲜艳的颜色能给人以兴奋感，色彩的明度和彩度越高，其兴奋感越强；冷色系蓝绿、蓝、蓝紫中的深暗而浑浊的颜色能给人以沉静感；中性色的绿和紫则没有兴奋感与沉静感。

10 色彩的明快与忧郁感

色彩的明快与忧郁感主要受明度和彩度的影响，色相的对比则是次要因素。高明度、高彩度的暖色可以产生明快感；低明度、低彩度的冷色可以产生忧郁感。无彩色的黑、白、灰中，黑色呈忧郁感，白色呈明快感，灰色具有中性感。

11 色彩的华丽与朴实感

色彩的华丽与朴实感与色彩的3个属性都有关系。明度高、彩度也高的色彩显得鲜艳、华丽；明度低、彩度也低的色彩显得朴实、稳重。有彩色系具有华丽感，无彩色系具有朴实感；强对比色具有华丽感，弱对比色具有朴实感。

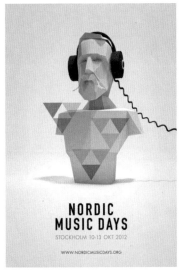 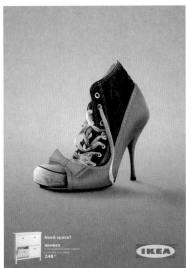

色彩感弱：北欧音乐节平面广告　　色彩感适中：宜家（IKEA）鞋柜广告　　色彩感强：德国 Beate Uhse 电视台广告

5.1.3　色彩的联想

1 色彩联想

色彩联想是指人们看到一种色彩时，就会由该色联想到与其有关联的其他事物，这些事物可以是具体的事物，也可以是抽象的概念。

2 色彩的联想过程

英国实验心理学家 C.W. 瓦伦丁将色彩联想过程分为3种类型。

第一种为下意识联想。当某种色彩因具体的联想所引起的情感响应已深深地扎根在意识里时，人们对这一色彩的心理响应不用调动联想的记忆，便会下意识地激发出来，似乎色彩对我们的影响已是色彩自身的力量所致。例如，当人们看到浅蓝色而感到愉悦时，已不需要再想到蓝色的晴空了。

第二种为一般联想。这是那种我们意识到的、但又不依赖于自己的特殊经验的联想，这种联想是大众化的共同的联想。例如，看到绿色想到植物，看到红色想到血液、信号灯等。

第三种为个别联想。这是一种源于个人非常特殊的经历或经验而形成的联想，或者是某个局部地区和团体所独有的联想。这种联想会影响到人对色彩的好恶与偏爱。

	具体联想	抽象联想
红色	火焰、太阳、红旗、血、辣椒	热烈、活力、青春、朝气、革命、积极、愤怒、健康
橙色	柑橘、秋叶、柿子	快活、温情、健康、欢喜、任性、疑惑
黄色	柠檬、蛋黄、黄金、金发、灯光、闪电、菠萝、香蕉、枯叶、黄沙、稻穗	明快、轻快、鲜明、希望、快乐、朝气、富贵、轻薄、刺激、未成熟
绿色	大地、草原、森林、绿叶、嫩苗、蔬菜	自然、清新、新鲜、生命、希望、和平、健康
蓝色	蓝天、海洋、水、青山	沉静、平静、科技、理智、诚实、可信、年轻、寂寞、冷淡、消极、阴郁
紫色	葡萄、茄子、紫菜	优雅、高贵、神秘、细腻、不安定
黑色	夜、黑发、煤炭、乌鸦	厚重、沉着、悲哀、坚实、严肃、死亡、阴沉、恐怖、冷淡
白色	雪、白纸、白云、白兔、砂糖	纯洁、清白、纯真、神圣、明快、空白
灰色	混凝土、冬天、鼠、云天	忧郁、沉默、绝望、荒废、平凡

5.1.4 色彩的易见度

在进行色彩组合时常会出现这种情况：白底上的黄字（或图形）没有黑字（或图形）清晰。这是由于在白底上，黄色的易见度弱，而黑色强。

色彩的易见度是色彩感觉的强弱程度，它是色相、明度和纯度对比的总反应，属于人的生理反应。大体来说，明度对比强，则易见度高；明度对比弱，易见度低。另外，光线弱，易见度低；光线过强，有炫目感，易见度也差。色彩面积大易见度高，色彩面积小易见度低。

在色彩的易见度方面，日本的佐藤亘宏总结出如下结论：

黑色底的易见度强弱次序：白→黄→黄橙→黄绿→橙。

白色底的易见度强弱次序：黑→红→紫→紫红→蓝。

蓝色底的易见度强弱次序：白→黄→黄橙→橙。

黄色底的易见度强弱次序：黑→红→蓝→蓝紫→绿。

绿色底的易见度强弱次序：白→黄→红→黑→黄橙。

紫色底的易见度强弱次序：白→黄→黄绿→橙→黄橙。

灰色底的易见度强弱次序：黄→黄绿→橙→紫→蓝紫。

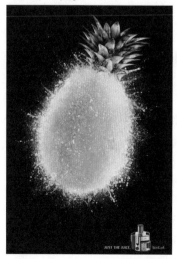

作品名：Tefal 榨汁机广告——就是要果汁
说明：在这组广告作品中，黑色背景上的黄色易见度最高，黄橙色次之，洋红色易见度最低。

5.1.5 色彩与年龄和职业

1 色彩与年龄的关系

实验心理学的研究表明,人随着年龄、生理结构的变化,色彩所产生的心理影响也随之变化。有人做过统计:儿童大多喜爱极鲜艳的颜色。婴儿喜爱红色和黄色,4~9岁儿童最喜爱红色,9岁的儿童又喜爱绿色,7~15岁的小学生中男生的色彩爱好次序是绿、红、青、黄、白、黑,女生的爱好次序是绿、红、白、青、黄、黑。随着年龄的增长,人们的色彩喜好逐渐向复色过渡,向黑色靠近。也就是说,年龄愈近成熟,喜爱色彩愈倾向成熟。这是因为儿童刚走入这个大千世界,大脑一片空白,什么都是新鲜的,需要简单的、强烈刺激的色彩,他们的神经细胞产生得快,补充得快,对一切都有新鲜感。随着年龄的增长,阅历也增长,脑神经记忆库已经被其他刺激占去了许多,色彩感觉就相应地成熟些、柔和些。

2 色彩与职业的关系

一般情况下,体力劳动者喜爱鲜艳色彩;脑力劳动者喜爱调和色彩;农牧区的人喜爱极鲜艳的、呈补色关系的色彩;高级知识分子则喜爱复色、淡雅色、黑色等较成熟的色彩。

5.2 商品的形象色

广告色彩的确定,要考虑商品的形象色。有时,广告的主色调可以直接借用商品的形象色。例如,番茄是红色的,在番茄酱广告中就可以运用大红色来表现商品本身的特色。还有很多商品的形象色是通过分析商品的特点,选择某种适合人们心理需要的色彩。例如,药品广告的色彩多用冷色系,这是因为人们希望生病时用药品解除疾患,得到安宁,冷色可以使人们的情绪得到稳定。广告设计要正确运用色彩,才能准确传达信息,取得最佳的传播效果。

5.2.1 红色

红色适用范围:食品、保健药品、酒类、体育用品、交通、石化、金融、百货等行业。

红色是最引人注目的色彩,具有强烈的感染力。红色是火的颜色,象征着热情、幸福,传达着一种积极的、前进的、喜庆的氛围;红色也是血的颜色,象征着警觉、暴力、危险。约翰·伊顿[1]在他的《色彩艺术》一书中,对红色受不同色彩的影响进行过描述:在深红的底子上,红色平静下来,热度在熄灭着;在蓝绿底子上,红色就像是炽烈燃烧的火焰;在黄绿底子上,红色变成了一种冒失的、莽撞的闯入者,激烈而又不寻常;在橙色底子上,红色似乎被郁积着,暗淡而无生命,好像焦干了似的。

[1]约翰·伊顿(Johannes Itten 1888.11.11—1967.5.27)瑞士表现主义画家、设计师、作家、理论家、教育家。他是包豪斯最重要的教员之一,是现代设计基础课程的创建者。

作品名：Blue Soft Drink 蓝色软饮——安哥拉的味道

作品名：乌克兰Chumak果汁饮料广告

5.2.2 橙色

橙色适用范围：食品、石化、百货、建筑等行业。

橙色是红色与黄色混合的色彩，它的明度仅次于黄，强度仅次于红，是色彩中最明亮、最温暖的颜色。橙色是火焰的主要颜色，它还能让我们联想到金色的秋天、丰硕的果实，因此，它是一种快乐、健康、勇敢、富足而又幸福的色彩。

橙色混入一些黑色，就会成为一种稳重、含蓄的暖色；混入白色，则会成为明快、欢乐的暖色；橙色与蓝色搭配，可以构成明亮夺目的色彩。

由于橙色与自然界中许多果实以及糕点、蛋黄、油炸食品的色泽相近，让人感觉饱满、成熟，富有很强的食欲感，因此，在食品包装中被广泛应用。

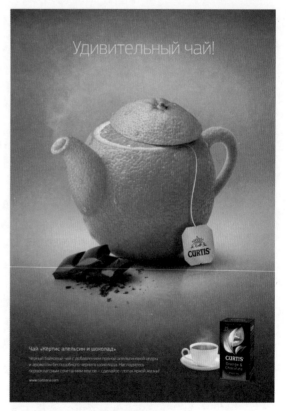

作品名：CURTIS水果茶平面广告

5.2.3 黄色

黄色适用范围：食品、金融、化工、照明等行业。

黄色是阳光的色彩，象征着光明、希望、高贵、愉快。黄色有着金色的光芒，因此，又象征着财富和权力。在中国古代，黄色是至高无上的皇权的象征，古罗马时期，也被当作是高贵的颜色，普通人不能使用。

黄色极易映入眼帘，通常用在小商品的包装、职业服装上，如安全帽、养路工的马甲等，有表示紧急和安全的意义。以黑色和紫色作为衬底时，黄色可以向外扩张；以白色作为衬底时，黄色就会被吞没。

由于黄色过于明亮，被认为轻薄、冷淡，性格不稳定，容易发生偏差，稍一碰到其他颜色，就会失去本来的面貌。歌德[1]认为，黄色有一点点发绿，就像是难看的硫磺色。在康定斯基[2]看来，黄色略加一点蓝，就显得是一种病态色。

作品名：Mateus 早餐广告

作品名：Po de Aucar 零售企业广告

5.2.4 绿色

绿色适用范围：药品、食品、果蔬、旅游、邮电通信、金融、建筑等行业。

绿色是黄色与蓝色调和的色彩，是大自然的色彩，充满了生机，象征青春、生命、希望、理想、和平、安全。绿色性格温和，表现力丰富，有着广泛的适用性。嫩绿年轻、蓬勃；深绿稳重、深沉；黄绿单纯、轻盈；蓝绿清秀、豁达；含灰的绿是一种宁静、平和的色彩；带褐色的绿象征衰老和终止；若将绿色与黑色一起使用，则会显得神秘、恐怖。

①约翰·沃尔夫冈·冯·歌德（1749－1832），18世纪中叶到19世纪初德国和欧洲最重要的剧作家、诗人、思想家。他还是一个科学研究者，而且涉猎的学科很多，他从事研究的有动植物形态学、解剖学、颜色学、光学、矿物学、地质学等，并在个别领域取得了令人称道的成就。

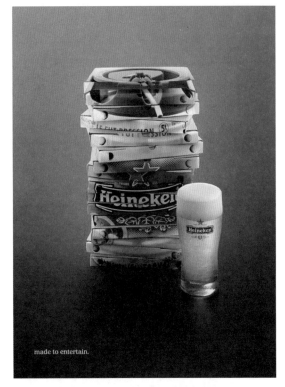

作品名：喜力高端淡啤广告——无非是想给你制造快乐

②瓦西里·康定斯基（1866－1944），俄裔法国画家、艺术理论家。著有《艺术中的精神》《康定斯基论点线面》等理论著作，对发展现代艺术起到了重要作用。

5.2.5 蓝色

蓝色适用范围：电子、交通、药品、饮料、化工、旅游、金融、体育等行业。

蓝色是天空和大海的颜色，象征着和平、安静、纯洁、理智，也有消极、冷淡、保守等意味。

蓝色是最冷的颜色，与其他色彩搭配时，会显示出千变万化的个性力量。例如，淡紫色底上的蓝色会呈现出空虚、退缩的表达意向；红橙色底上的蓝色虽然暗淡，但色彩效果依然鲜亮迷人；黄色底上的蓝色具有沉着、自信的神态；绿色底上的蓝色，显得暧昧、消极；褐色底上的蓝色蜕变成颤动、激昂的色彩；黑色底上的蓝色，会焕发出原色独有的亮丽色彩本质。

5.2.6 紫色

紫色适用范围：服装、化妆品、出版等行业。

紫色光波最短，是色彩中最暗的颜色，具有一种神秘感。在大自然中，紫色的花和果实都比较罕见，所以很珍贵。在古代，提取紫色的染料非常困难，紫色服饰只有王公贵族才能享用得起。在欧洲，紫色被奉为神圣之色。因此，自古以来，紫色便被赋予了高贵、奢华的意义。

红紫色可以产生大胆、开放、娇艳、甜美的心理感觉；蓝紫色会传达出孤寂、献身、严厉、恐惧等感觉。将紫色的明度淡化、饱和度降低以后，它就会变成高雅、沉着的色彩，如淡紫色、浅藕荷色、玫瑰紫、浅青莲等。它们或是优雅，或是性感，或是妩媚，可以使人产生无限的遐想，是女性色彩的代表。将紫色的明度暗化为深紫色，则象征着愚昧、迷信、虚假、灾难、消沉、痛苦等寓意；将紫色灰化为浊紫色，则代表着厌恶、忏悔、腐朽、衰落、消极等精神状态。

5.2.7 白色

白色适用范围：所有行业。

白色是阳光的颜色，给我们以光明；它又是云彩、冰雪、霜的颜色，使人感觉凉爽、单薄、轻盈。

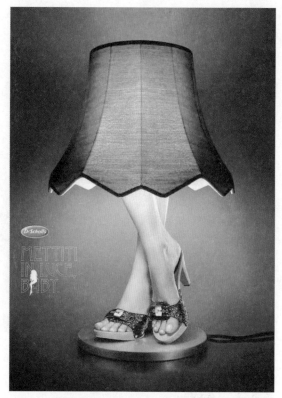

作品名：Dr. Scholl's 平面广告

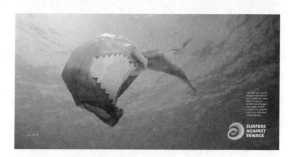

作品名：Surfers Against Sewage 广告
说明：塑料袋幻化的鲨鱼之于人类与海洋环境，危害相当，这则公益广告让人切身感受到海洋垃圾之灾。

作品名：ipod 广告——就这样玩音乐吧！

　　白色在心理上能造成明亮、干净、扩展感。在我国传统习俗中，白色被当做哀悼的颜色；在西方国家，白色是新娘礼服的色彩，象征着爱情的纯洁与坚贞；在印度佛教里，白象、白牛被奉为吉祥、神圣之物。白色性情高雅明快，与任何颜色都易搭配。沉闷的颜色加上白色，会变得明亮起来；深色加上白色，会产生明度上的节奏；黑、白搭配，可以取得简洁明确、朴素有力的效果。

作品名：碧浪平面广告设计

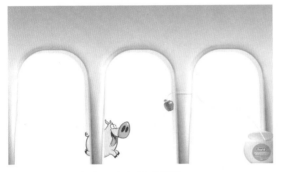

作品名：Oral-b 电动牙刷平面广告设计

5.2.8　黑色

　　黑色适用范围：所有行业。

　　黑色的明度最低，也最有分量，最稳重。黑色与任何一种色彩混合时，都会使其变得含蓄、沉着。黑色与其他色彩构成，特别是和纯度较高的色彩并置时，能够把这些颜色衬托得既辉煌艳丽，又协调统一。黑色如果同较为灰浊的色彩，如褐色、栗棕、海军蓝等色配合时，会显得浑浊、含糊，缺少美感。

作品名：Atma Hairdryers 吹风机——您身边的美发专家

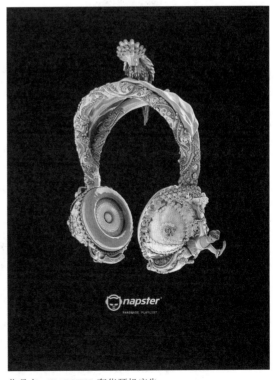

作品名：NAPSTER 奢华耳机广告

5.2.9　灰色

灰色适用范围：所有行业。

灰色是介于黑白之间的中性色，它可以给人留下柔和、平凡、含蓄、优雅、寂寞、乏味的印象。

灰色较少被单独使用，更多是依赖相邻的颜色。灰色与任何一种有彩色系的颜色组合时，都会产生一种与之恰当相应的补色残像效果，致使双方相辅相成、交映成趣。因此，灰色可以起到调和色相的作用。灰色与其他纯度较高的颜色混合时，可以使其呈现含蓄柔润的色彩效果。但如果灰色比例过大，则会使色彩失去原有的生气。

作品名：奔驰广告——始终都在创新

作品名：乐高广告——可任意组合的乐高玩具

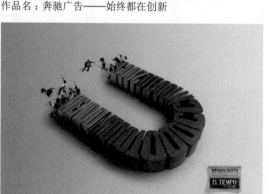

作品名：El Tiempo 报纸广告

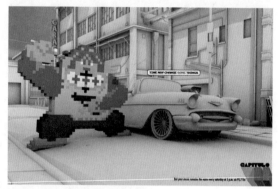

作品名：Capitulo VII 音乐广播电台广告

作品名：Jeep 平面广告设计

5.3 色彩配置原则

研究色彩配置原则，就是为了探求如何通过对色彩的合理搭配体现色彩之美。关于色彩之美，德国心理学家费希纳提出"美是复杂中的秩序"；古希腊哲学家柏拉图认为"美是变化中表现统一"。由此可以看出，色彩配置应强调色与色之间的对比关系，以求得均衡美；色彩运用需注意调和关系，以求得统一美；色彩组合要有一个主色调，以保持画面的整体美。灵活运用以上原则，可以使广告色彩设计达到更加醒目、协调的效果。

5.3.1 设定主色调

主色调也称统调，是指广告画面色彩的总体基调。画面色彩一般会涉及多种颜色，无论从美学角度，还是从色彩记忆方面，都必须要为画面选定一个其支配地位的主色。画面保持主色调，才能给人以完整、统一的印象。其他颜色应与之协调，切忌色彩的凌乱与抵触。主色调的规划以引人注目为原则，不一定要鲜艳，只要和背景色彩搭配协调，并能突出广告主题，即为合格的主色调。

5.3.2 配置底色与图形色

一个色彩画面往往是由两个以上的色彩配置起来的。画面有没有整体感，主题表达是否明确，与画面中底色和图形色的运用有着密切的关系。底色通常占据广告画面相当大的部分，如果要使底色与图形色有明显的差别，就应该强调它们之间的色彩对比关系。

红底色：红底色上放白色图形最醒目，其次是柠檬黄、湖蓝、群青、金色。

黄底色：黄底色上放黑色图形最醒目，其次是红色、群青、湖蓝、钴蓝、中绿、紫色。

绿底色：绿底色上放白色图形最醒目，其次是黄色、红色、黑色。

蓝底色：蓝底色上放白色图形最醒目，其次是橘黄、中黄、柠檬黄。

紫底色：紫底色上放白色图形最醒目，其次是柠檬黄、淡橘色、浅绿、湖蓝。

黑底色：黑底色上放白色图形最醒目，其次是黄色、橘色、朱红色、玫瑰色、湖蓝色、中绿色。

金底色：金底色上放黑色和红色图形最醒目。

银底色：银底色上放黑色、红色、橙色、白色图形较好。

有些色彩配置是不易辨识的，如黄底色上的白色图形，白底色上的黄色图形。此外，红底色上放蓝色或绿色图形、紫底色和蓝底色上放黑色图形、浅绿底色上放金色图形等也是如此。

5.3.3 对比的色彩搭配

色彩对比是指两种或多种颜色并置时，因其性质等不同而呈现出的一种色彩差别现象。包括明度对比、纯度对比、色相对比、面积对比等几种方式。

1 明度对比

因色彩三要素中的明度差异而呈现出的色彩对比效果为明度对比。明度对比强的颜色反差大，色阶十分明显；明暗对比弱的颜色反差小，色阶也不显著。因此，将一块颜色置于不同深浅的底色上，所产生的对比效果也是不一样的。

高明度的对比关系可以降低色相的差异，产生统一的感觉，整体色调明快、柔和。中等明度的对比关系给人以含蓄厚重的感觉。低明度的对比关系色相和纯度差异较弱，容易取得调和的效果。

2 纯度对比

因色彩三要素中的纯度差异而呈现出的色彩对比效果为纯度对比。纯度对比较明度对比和色相对比更加柔和，也更加含蓄。

高纯度的色彩对比给人以鲜艳夺目、华丽的视觉感受，在户外广告（路牌、灯箱、招贴等）媒体上，对于远距离的视觉传达有极好的捕捉力。常用于以儿童、青少年、女性为诉求对象或表现商品单纯、活泼、新鲜个性的广告上。

中等纯度的色彩对比显得稳重大方、含蓄明快，给人以成熟、信任之感，多用于表现档次或价位较高的商品。

低纯度的色彩对比给人以沉稳、干练之感，是男性化的配色方法。

3 色相对比

因色彩三要素中的色相差异而呈现出的色彩对比效果为色相对比。色相对比的强弱取决于色相在色相环上的位置。以24色或12色的色相环做对比参照，任取一色作为基色，则色相对比可以分为同类色对比、邻近色对比、对比色对比、互补色对比等基调。

色相环

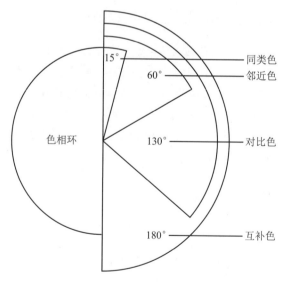

色相环对比基调示意图

同类色对比

邻近色对比

对比色对比

互补色对比

4　面积对比

面积对比是指色域之间大小或多少的对比现象。色彩面积的大小对色彩对比关系的影响非常大。如果画面中两块或更多的颜色在面积上保持近似大小，会让人感觉呆板，缺少变化。色彩面积改变以后，就会给人的心理遐想和审美观感带来截然不同的感受。

歌德根据颜色的光亮度区别设计了一个反映明度与纯色关系的示意图，其具体纯色明度比率为黄∶橙∶红∶紫∶蓝∶绿 ＝ 9∶8∶6∶3∶4∶6。

为了保持色彩的均衡，上述色彩的面积比应与明度比成反比关系。例如，黄色较紫色明度高 3 倍，为了取得和谐色域，黄色只要有紫色面积的 1/3 即可。

5.3.4 调和的色彩搭配

　　色彩调和是指两种或多种颜色秩序而协调地组合在一起，使人产生愉悦、舒适感觉的色彩搭配关系。色彩对比是为了寻求色与色的差别，色彩调和则是为了达到色与色的关联。

　　色彩调和的常见方法是选定一组邻近色或同类色，通过调整纯度和明度来协调色彩效果，保持画面的秩序感、条理性。

1 面积调和

　　调整色彩的面积，使画面中某些色彩占有优势面积，另一些色彩处于劣势面积，令画面主次分明。

2 明度调和

　　如果色彩的明度对比过于强烈，可适当削弱彼此间的明度差，减弱色彩冲突，增加调和感。

3 色相调和

　　在色相环中，对比色、互补色的色相对比强烈，多使用邻近色和同类色来获得调和效果。

4 纯度调和

　　在色相对比强烈的情况下，为了达成统一的视觉效果，可以在色彩中互相加入彼此的色素，以降低色彩的纯度，达到调和的目的。

5 间隔调和

　　当配色中相邻的色彩过于强烈时，可以采用另一种色来进行间隔，以降低对比度，产生缓冲效果。如果相邻的色彩过于融合，也可以采用这种方法，使软弱、模糊的关系变得明朗、有生气。

　　色彩中用来间隔的色有3种：一是无彩色系中的黑、白、灰；二是用金色、银色；三是用有彩色系的颜色做间隔色，这要求它要与原色彩有所区别，否则效果不明显。

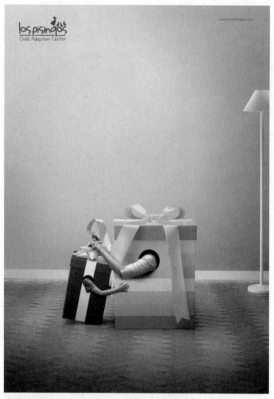

作品名：洛杉矶 Pisingos 收养中心广告——礼品篇

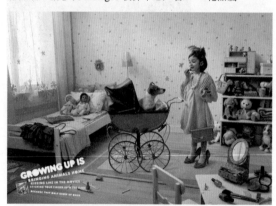

作品名：雀巢 Nesquik 巧克力粉广告——过家家篇

作品名：马自达 BT-50 卡车广告

第 6 章

广告版面设计

6.1　广告的视觉流程

人的视野受客观限制，不能同时接受所有事物，必须按照一定的流动顺序运动来感知外部世界。视觉接受外界信息时的流动过程，称为视觉流程。将视觉流动法则用于设计，从选取最佳视域、捕捉注意力开始，到视觉流向的诱导、流程秩序的规划，再到最后印象的留存为止，称为视觉流程设计。广告包含文字、图形、色彩3种要素。视觉流程设计可以解决视觉要素的合理定位、合理分布，使画面有明确的焦点，以符合人们的视觉规律，提高信息的传达效率。

6.1.1　视线流动

人无法让自己的视线总是停留在某一个位置上。各种信息不断作用于我们的感觉器官，各种图形、色彩对视觉进行刺激，会引起视线的不断移动和变化。毫无疑问，遵循视觉规律，是进行广告版面设计的最好方式。

人们的阅读习惯是按照从上到下、从左向右的顺序进行的，这是受人们长期生活习惯的影响。例如，绝大多数人书写文字时都是从左向右写，观察其他人时也是习惯从上往下看。视觉心理学家通过研究有如下发现。

- 垂直线会引导视线做上下运动。
- 水平线会引导视线做左右运动。
- 斜线比垂直线和水平线有更强的引导力，它能将视线引向斜方。
- 矩形的视线流动是向四方发射的。
- 圆形的视线流动是呈辐射状的。
- 三角形使视线沿顶角向三个方向扩散。
- 各种大小的图形并置时，视线会先关注大图形，之后向小图形流动。

通常情况下，视线流动还遵循以下规律。

- 当某一视觉信息具有较强的刺激度时，容易被视觉所感知，人的视线就会移动到这里，成为有意识的注意，这是视觉流程的第一阶段。
- 当人们的视觉对信息产生注意后，视觉信息在形态和构成上具有强烈的个性，与周围的环境形成差异，便能进一步引起人们的视觉兴趣，愿意接受更多的信息。
- 人们的视线总是最先关注刺激力最强之处，然后转向刺激度弱的对象，形成一定的顺序。
- 视线流动的顺序会受到人的生理及心理的影响。例如，由于眼睛的水平运动比垂直运动快，所以观察视觉物象时，容易先注意到水平方向的物象，其次才是垂直方向的物象。此外，人的眼睛对于画面左上方的观察力优于右上方，对右下方的观察力优于左下方。因而，广告设计者常把重要的构成要素安排在画面左上方或右下方，就是基于这个道理。
- 组合在一起的、具有相似性的视觉物象，能够引导视觉流动，如形状相似、大小相似、色彩相似、位置相似等。
- 人们的视觉流动是积极主动的，具有很强的自由选择性，往往是选择感兴趣的视觉物象，而忽略其他要素，从而造成视觉流程的不可规划性与不稳定性。

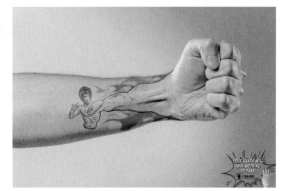

视线做线性运动（Yeling 安全手套广告）
说明：巧妙地利用视线运动路径，使观众充分理解广告的内涵——戴上 Yeling 安全手套，就好似拥有了英雄的力量。

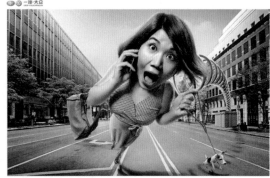

视线做曲线运动（一汽大众：在路上你再也不会被吓倒，因为有 CC 电子刹车辅助系统）

6.1.2　视觉焦点

视觉焦点也称视觉震撼中心（Center for Visual Impact，CVI）。它是版面中能够最先、最强烈地吸引观众目光的部分。一般情况下，"大"能成为视觉焦点，因此，大的图片、大的标题，以及大的说明文字放在版面的显著位置，可以迅速吸引观众的注意力。

除此之外，特异的事物也容易引起人们的兴趣和关注。特异的视觉要素通常是画面中冲击力最强的部分，通过形态、方向、色彩、空间等调节手段创造特异性，可以形成视觉焦点，强化广告的主题。

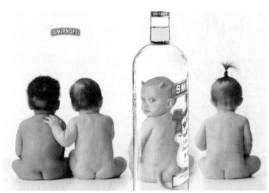

作品名：Smirnoff 皇冠伏特加
说明：通过创造特异性形成视觉焦点，具有极强的趣味性。

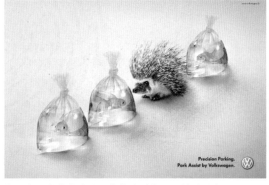

作品名：大众全自动泊车辅助系统——精确泊车

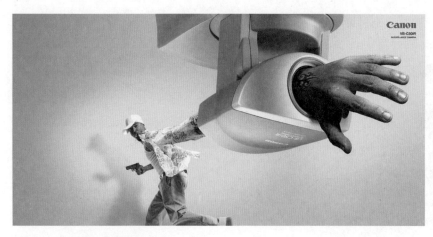

作品名：佳能监控摄像机宣传海报——现场抓住
说明：对监控摄像机以及正在犯罪的手进行夸张的放大处理，形成视觉焦点。

6.1.3 错视现象

在视觉活动中，常常会出现知觉的对象与客观事物不一致的现象，似乎是眼睛看错了，这种知觉称为错视。错视有碍于人们正常的视觉活动，但从积极方面来看，在广告表现中也可以利用这种现象来达到特殊的艺术效果。错视一般分为由图像本身构造而导致的几何学错视，由感觉器官引起的生理错视，以及心理原因导致的认知错视。

1 几何学错视

视觉上的大小、长度、面积、方向、角度等几何构成，和实际上测得的数字有明显差别的错视，称为几何学错视。

2 生理错视

生理错视主要来自人体的视觉适应现象，如因为视觉疲劳而产生的视觉暂留现象，人的感觉器官在接受过久的刺激后，会钝化而造成补色及残像的生理错视等。

3 认知错视

认知错视主要来自于人类的知觉恒常性，属于认知心理学的讨论范围。知觉恒常性是造成许多错视的原因，例如同化作用，在两张图里，左边和右边的底色其实都一样，不过因为受到前景的

几何学错视——赫林错视。两条平行线因受斜线的影响看起来呈弯曲状，此种错视称为弯曲错视。

几何学错视——弗雷泽图形。由英国心理学者弗雷泽于1908年发表，它是一个产生角度、方向错视的图形，被称作错视之王。旋涡状图形实际是同心圆。

几何学错视——加斯特罗图形。两个扇形虽然大小形状完全相同，但是下方的扇形看起来似乎更大一些。

线条颜色的干扰，使人以为两边底色的深浅有所
不同；颜色恒常认知会导致无论什么亮度，一个
熟悉的物体总是会出现相同的颜色。

生理错视——赫曼方格，最常被用来解释生理错视的作品。
单看是一个个黑色的方块，整张图一起看，会发现方格与方
格之间的对角，出现了灰色的小点。

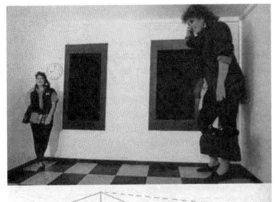

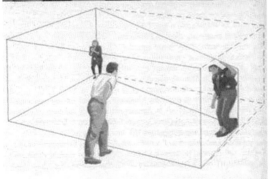

艾姆斯房间错视（Ames room illusion）。在这个房间中，到
左边的人会变小，到右边则会变大。这是由于错误的背景提
供了错误的尺度，使人产生错觉。艾姆斯房间就是提供了一
个错误的背景。 实际上，后面的墙并没有与观察者平行，
而是斜的，地板掩饰了这种倾斜，人也不是一大一小，而是
一远一近。

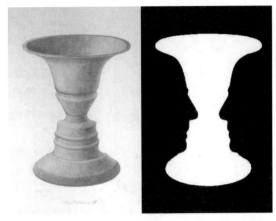

认知错视——鲁宾之杯，图底反转的代表作。以白色为
图，黑色为底时，观察到的是杯子的形象；以黑色为图，
白色为底时，观察到的是相对的两张脸。图底反转现象是
由 E.Rubin 提出来的。因为人的知觉具有组织性，会想办法
将视觉对象从背景中独立出来，这个独立出来的部分即为
"图"，周围的部分则是"底"。

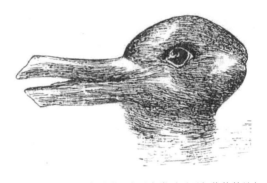

认知错视——鸭兔错觉。由于人类对于已知物体的认知来
自于特征及主要轮廓的记忆，人脑会自动地将其和脑中印
象相似的形状及物件做比对来判断图像的意义，所以只要
该图具有人脑中对该物的主要形象就会进行判读，在不破
坏主要认知特征的情况下再加上另一个特征，就会造成大
脑的误判。

麻省理工学院视觉科学家泰德·艾德森设计的亮度幻觉图
形。请你判断，A 点和 B 点的方格哪一个颜色更深？看起来
A 点明显要深一些，而实际上，它们的色调深浅不存在任何
差别。浅色方格之所以不显得黑，是因为你的视觉系统认为
"黑"是阴影造成的，而不是方格本身就有的。

6.2　广告版面编排的基本概念

广告版面编排是将图形、文字、色彩、广告标题、产品或企业说明等各种视觉传达要素依据广告创意，以及广告主题的需要而进行的配置设计。广告版面编排以引导观众视线，提高自身价值为主要目的，它的成功与否直接关系到广告的传播效果。研究版面编排，既要理解与其有关的视觉要素的概念，也应掌握版式构图的基本原理和处理手法。

6.2.1　版面编排设计的意义

1 提高广告版面的注意价值

广告设计作品要获得成功，首先要在视觉上引起人们的关注，精心的版面编排设计，是引起观众注意，激发心理反应的有效手段。

优秀的版面设计，有利于捕捉人们的目光，使消费者在对广告版面的无意识注意中，产生非同一般的心理触动效果。通过良好的第一视觉印象，激发消费者的关注，变无意识注意为有意识注意。

2 快速准确传达信息

当消费者对广告产生有意识关注后，版面中的视觉要素应快速准确、集中有效地传达出信息，让消费者迅速理解广告所要表现的主题和内涵。在版面上，广告信息传达主要通过图形、文字、色彩等来完成。各个构成要素作为信息传达的特定载体，需要根据视觉心理和阅读习惯进行精心的编排与组合，使版面结构新颖别致，形态清晰悦目，视觉流程顺畅，节奏富于变化，有利于消费者辨识、阅读和理解，从而迅速把握住信息的内涵，使其乐于接受，易于记忆。

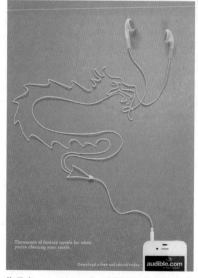

作品名：Audible——下载一个免费的声音

6.2.2 版面编排的基本要素

1 点的形象

点是最基本的形，它可以是一个文字，也可以是一个商标或色块，因此，在画面中单独而细小的形象都可以称为点。点的面积虽小，但对它的形状、方向、大小、位置等进行编排设计后，点就会变得生动而富有表现力，产生不同的视觉效果。

大点与小点可以形成对比关系；重复排列的点可以给人一种机械、冷静的感受；点在版面上的集散与疏密会带给人空间感。点可以成为视觉中心，也可以与其他形态相互呼应，起到平衡画面、烘托氛围的作用。

2 线的形象

线在构图中的作用在于表示方向、长短、重量，还能产生方向性、条理性。线是分割画面的主要元素之一，以线为构图要素的广告，可以给人规则和韵律感，产生独特的美感和冲击力。

线有不同的形状，因此具有不同的含义和性格表情，给人以不同的视觉感受。水平的线能表现平稳和宁静，是最静的形式，如果画面中有一条水平的线条，它能缓和人们的情绪。水平线的位置较低时会给人一种开阔的感觉，而较高时则会给人亲近的感觉；对角线很有活力，可以用来表现

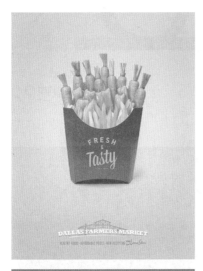

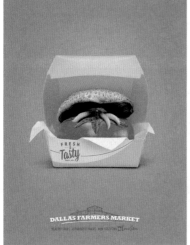

作品名：Dallas Farmers Market广告——蔬菜也可以像薯条、汉堡一样好吃。

作品名：La Cocinera 食品广告

作品名：Tic Tac Chill 口香糖广告——绝对清新口味

运动；曲线能表现柔和、婉转和优雅的女性美感；螺旋线能产生独特的导向效果，可以在第一时间吸引观众的注意力；汇聚的线适合表现深度和空间。占画面主导地位的垂直线条，能强调画面主体的坚实感，常被用来作为封锁画面的坚固屏障。此外，画面中的色彩、图形的边缘、文字以及各种点在人们头脑中还可以形成心理连接线，即形成无形线。

在构图时，可以选择一根突出的线条来引导观众的视线，使整个画面由原来的杂乱无章变得简洁有序，具有节奏感和韵律感。

作品名：Miragica 主题公园广告

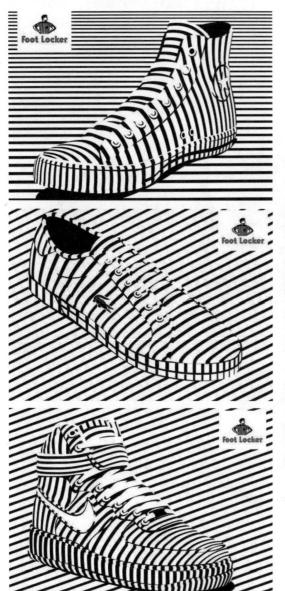

作品名：Hopi Hari Theme Park 平面广告——过山车，显示你到底是谁

作品名：里斯本机场广告
说明：由许多条飞往里斯本机场的"航线"组成的飞鸟。

作品名：Footlocker 体育运动用品网络零售商创意广告

3　面的形象

面是各种基本形态和形式中最富于变化的，在版面编排中包容了点和线的所有性质，在视觉强度上要比点、线更加强烈。

面的形象具有一定的长度和宽度，受线的界定而呈现一定的形状。圆形具有一种运动感；三角形具有稳定性、均衡感；正方形具有平衡感；规则的面具有简洁、明了、安定和秩序的感觉；自由面具有柔软、轻松、生动的感觉。

面的大小、虚实、空间、位置的不同，也会让人产生不同的视觉感受。例如，同样大小的圆，会让人感觉上面的大下面的小，亮的大些而黑的小些。用等距离的垂直线和水平线组成的两个正方形，它们的长、宽感觉不一样，水平线组成的正方形给人的感觉稍高些，而垂直线组成的正方形则使人感觉稍宽些。填实的面给人的感觉较重，未填实的虚面让人感觉轻盈，有一种透视的空间感。

作品名：耐克创意广告

作品名：Leroy Merlin 乐华梅兰品牌创意广告

作品名：PATAGONIA 帕塔歌尼亚啤酒广告

6.2.3　广告构图的形式法则

1　整体

广告版面由图形、标题、说明文字等构成，这些视觉要素围绕着整体要求进行编排设计，服从于同一个主题，准确而有效地传达出广告的诉求重点。在这个整体之下，每一部分又具有相对的独立性，可以根据整体的设计要求进行变化处理。整体效果统一、和谐，局部变化丰富、生动的版面才是好的版面设计。

2　对称

自然界中到处可以见到对称的形式，如鸟的羽翼、花木的叶子等。对称的形态在视觉上给人自然、安定、均匀、整齐、协调、庄重、典雅、完美的朴素美感，符合人们的视觉习惯。

构图中的对称分为点对称和轴对称。假定针对某一图形存在一个中心点，以此点为中心通过旋转得到相同的图形，即称为点对称。假定在某一

图形的中央设一条直线，将图形划分为两个完全相同的部分，则这个图形就是轴对称图形。

3 均衡

构图上的均衡通常以视觉中心（视觉冲击最强的地方）为支点，对形象的大小、轻重、色彩及其他视觉要素进行分布，各构成要素以此支点保持视觉意义上的力度平衡。均衡与对称相比，能给人以活泼、自由和富于变化之感。均衡具有动态特征，如人体运动、鸟的飞翔、风吹草动、流水激浪等都是均衡的形式。

4 对比

对比是把反差很大的两个视觉要素并置在一起，使人感受到鲜明的差别而仍具有统一感的现象。这样的构图画面充满生机，可以提高视觉力度，增强感染力。

对比关系可以通过视觉形象多方面的对立因素来实现，如色调的明暗、冷暖，色彩的饱和与不饱和，色相的差异，形状的大小、粗细、长短、曲直、宽窄、厚薄，方向的垂直、水平、倾斜，数量的

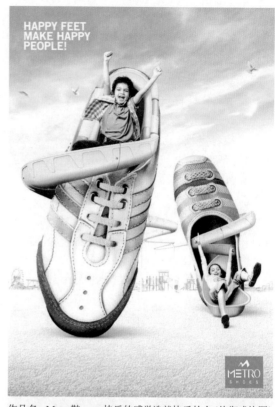

作品名：Metro鞋——快乐的感觉造就快乐的人（均衡式构图）

作品名：雷诺汽车宣传海报（对称式构图）

多少，排列的疏密，位置的上下、左右、高低、远近，形态的虚实、轻重、动静、软硬等。

5 比例

比例是形象在整体中所占的位置与分量，以及形象之间的长、宽、高的比较所形成的数量关系。恰当的比例有一种协调的美感，成为形式美法则的重要内容。完美的比例是平面构图中一切视觉单位的大小，以及各单位间编排组合的重要因素。

6 分割

在广告版面编排设计中，对整体版面进行一定的分割划分，有利于安排不同属性和不同类型的信息材料，以免造成版面无序，引起视觉混乱。

对版面进行分割是使画面空间产生变化，增加对比效果的重要手段。画面的分割主要靠线和面来完成，分割后形成的空间会产生对比关系，视觉效果活泼、生动。

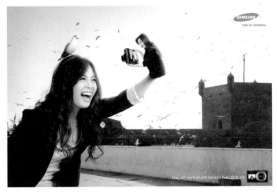

作品名：三星双屏LCD PL100数码相机——自恋达人利器（对比式构图）

作品名：阿联酋某水果店——减减肥，你能活得更久（对比式构图）

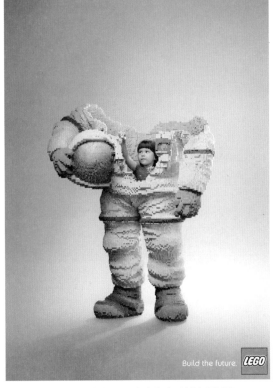

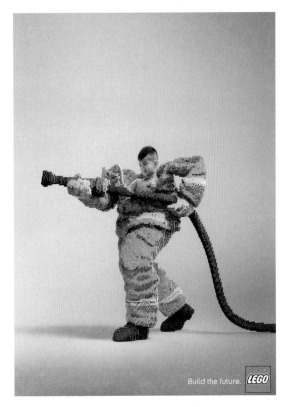

作品名：乐高积木广告——建造未来（比例式构图）

7 重心

人看到画面时，视线常常迅速由左上角到左下角，再通过中心部分至右上角及右下角，然后回到最吸引视线的中心停留下来，这个中心点就是视觉的重心。广告版面中要表达的主题或重要的内容不应偏离视觉重心太远。而失去重心的版面会给人不稳定和不安全的感觉。

8 韵律

在版面构图中，单纯的重复某些视觉元素会显得过于单调，如果对形象进行有规则的变化处理，使之产生犹如音乐、诗歌的节奏和韵律，人的视线就会随之起伏、流动。韵律是有规则而又有变化的交替，如图形的长短、疏密、明暗、粗细等。

作品名：LAN-TAM航空公司拉近城市间的距离拉链创意广告设计（分割式构图）

作品名：德国自然联合保护会公益广告——禁止用网捕捉小鸟，否则我们将不能听到天籁之音（韵律式构图）

作品名：WWF世界自然基金会的宣传广告——生态之树
说明：画面虽未失去重心，但仍让人缺乏稳定感，有泰山压顶之紧迫感，凸显出生态平衡的脆弱性（重心式构图）。

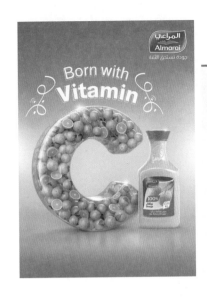

6.3 广告版面编排的构成模式

版面编排设计中最重要的问题是如何组合构成视觉要素的结构形态，以吸引受众的注意力，让浏览者清楚地理解作品所传达的信息。版面结构要按内容划分，首先分清主要和次要信息，主要信息应占据相对大的版面空间；随后的工作是设计版面的结构形式，协调各种视觉要素的关系。常见的版面构成模式包含下面几种。

6.3.1 标准型

标准型是一种基本的、简单而规则化的广告版面编排模式。图形在版面中上方，并占据大部分位置，其次是标题，然后是说明文字、商标图形、企业名称。

这种编排模式具有良好的安定感，首先用图形引起观众的注意和兴趣，然后利用标题告

知主题内容，再以说明文字、商标图形等补充信息的细节。观众的视线以自上而下的顺序流动，符合人们认识思维的逻辑顺序，可以获得良好的阅读效果。但这种模式有时会缺乏编排的形式感和情绪感，视觉冲击力较弱。

作品名：伊斯坦布尔MSA烹饪艺术学院——精华美食尽在MSA

6.3.2 标题型

标题位于中央或上方，占据版面的醒目位置，往下是商标图形、说明文字和企业名称。这种编排模式首先让观众对标题引起注意，留下明确的印象，再通过图形获得感性形象认识，激发兴趣，进而阅读版面下方的说明和商标内容，从而获得一个完整的认识。

当需要强调产品和企业的知名度、宣传企业的经营理念，或表现企业的庆典活动时，宜采用这种编排模式。

作品名：法国 Flosette 广告

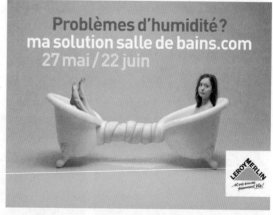

作品名：Leroy Merlin 广告——湿度的问题，来 bains.com 解决吧

作品名：De Bijenkorf 服饰宣传广告——龙卷风篇

6.3.3　中轴型

　　中轴型是一种对称的构成形态，标题、图片、说明文字、商标等放在轴心线的两边。版面上的中轴线可以是有形的，也可以是隐形的。

　　这种编排模式具有良好的平衡感，只有改变中轴线两侧各要素的大小、深浅、冷暖对比等，才能呈现出动感。在安排构成要素时，应考虑人们正常的阅读心理的影响，把广告的诉求文字放在左上方或右下方，使观众的视线由中央向左、右发展，以符合视觉流程的心理顺序。

作品名：Nivea Men 护肤品广告
说明：房子车子孩子三座大山，男人的压力有目共睹，细纹日渐成为横沟躺在脸上，悄悄地就老了。

作品名：Shopping Itaguacu 衣服捐赠系列公益广告

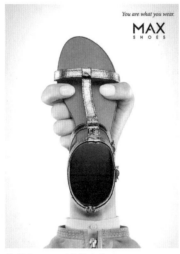

作品名：Max 凉鞋广告

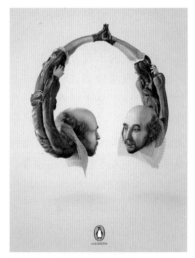

作品名：企鹅有声读物广告——莎士比亚篇

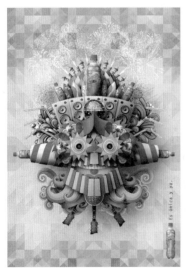

作品名：Guarana Antarctica 饮料广告

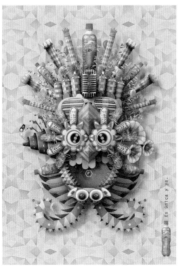

作品名：澳柯玛电风扇广告

6.3.4　斜置型

斜置型是一种强力而具有动感的构成模式，视线会遵循倾斜的透视暗示而由上至下，或由下至上流动。

斜置型构图使人感到轻松、活泼。但倾斜时要注意方向和角度，通常从左边向右上方倾斜能增强易见度，且方便阅读，而从左边向右下方倾斜，在视觉上容易产生不舒服感。此外，倾斜角度一般保持30°左右为宜。

斜置型：尼桑汽车广告

6.3.5　放射型

将图形元素纳入到放射状结构中，使其向版面四周或某一明确方向做放射状发散。这种版面结构有利于统一视觉中心，具有多样而统一的综合视觉效果，可以产生强烈的动感和视觉冲击力，能快速捕捉到人们的视线。放射型具有特殊的形式感，但极不稳定，因此，在版面上安排其他构成要素时，应做平衡处理，同时，也不宜产生太多的交叉与重叠。

放射型：台湾毛宝洗洁精广告——创造更健康的生活

放射型：佳丽空气清新器广告

放射型：Euro Shopper 能量饮品

放射型：SUVINIL 巴斯夫装饰涂料广告

6.3.6　圆图型

圆图型构成要素的排列顺序与标准型大致相同，这种模式以圆形或半圆形图片构成版面的视觉中心，在此基础上安排标题、说明文字和商标。

在几何图形中，圆形是自然的、完整的，具有生命象征意义。在视觉上给人以庄重、完美的感受，并且具有向四周放射的动势。这种编排模式适合女性用品或着意表达一定情调的广告主题，但有时会缺乏力度，缺乏男性的阳刚气质。

作品名：Hero ziplock 自封保鲜袋——把时间卡住

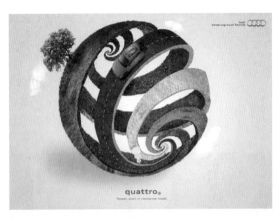

作品名：奥迪 Audi quattro 创意广告

6.3.7　图片型

图片型采用一张图片占据整个版面，广告信息主要靠图片来传达，标题、说明文字、企业名称等潜入画面中，具有强烈的直观形象性。

作品名：Allied Martial Art 女子防身健身会所广告

作品名：VINTAGE 服饰广告

6.3.8　重复型

重复型是在版面编排时，将相同或相似的视觉要素多次重复排列，重复的内容可以是图形，也可以是文字，但通常在基本形和色彩方面会有一些变化。重复构图有利于着重说明某些问题，或是反复强调一个重点，很容易引起人们的兴趣。

作品名：世界最权威的音乐网站之一——VH1 平面广告
广告代理：Young & Rubicam New York
创意总监：Menno Kluin, Icaro Doria

作品名：Sharpie 笔广告
说明：通过能在细菌上涂鸦，来说明 Sharpie 笔超精细的绘制效果。

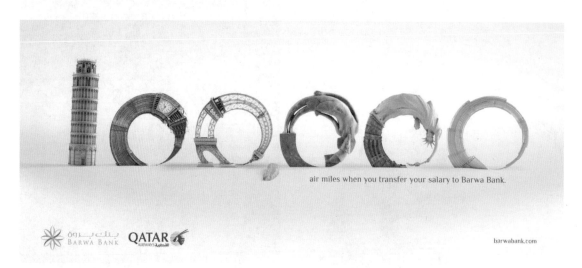

air miles when you transfer your salary to Barwa Bank.

barwabank.com

作品名：Barwa Bank 南迦巴瓦银行——旅程 10 万英里，薪金随存随取

6.3.9　指示型

指示型是利用画面中的方向线、人物的视线、手指的方向、人物或物体的运动方向、指针、箭头等，指示出画面的主题，将观众的视线引导到广告内容的诉求重心上。这种构图具有明显的指向性，简便而直接，是最有效的引导观众视线流动的方法。在进行编排设计时，应将诉求重心安排在指示形态的终点处，以便使视觉流程的终点与所表达的中心相吻合。

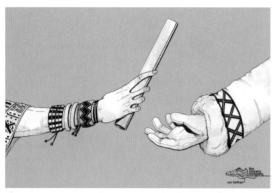
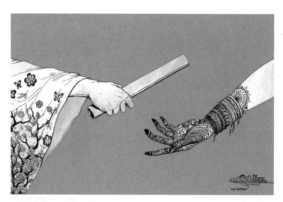

作品名：The Running Company 体育运营公司——奔向远方

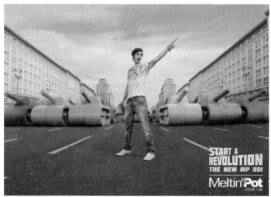

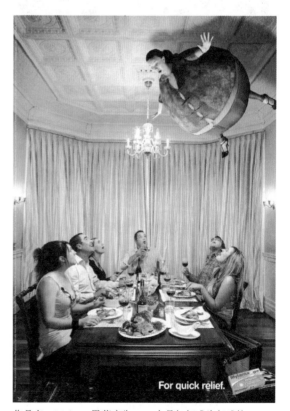

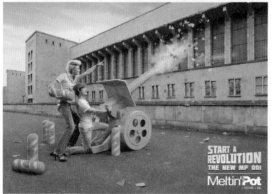

作品名：Meltin Pot 牛仔裤广告

作品名：Mylanta 胃药广告——人是如何成为气球的

6.3.10　散点型

在编排设计时，将构成要素在版面上做不规则的分散处理，看起来随意、轻松，但决非杂乱无章，其中包含着设计者的精心构置。这种构图版面的注意焦点分散，总体上却有一定的统一因素，如统一的色彩主调或图形具有相似性，在变化中寻求统一，在统一中又具有变化。

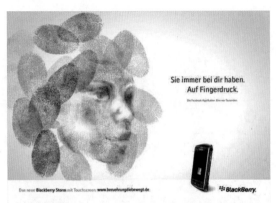

作品名：BlackBerry Storm触摸手机广告

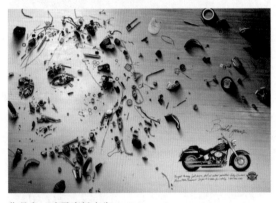

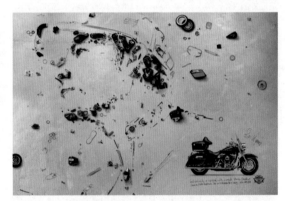

作品名：哈雷摩托广告

6.3.11　切入型

切入型是一种不规则的、富于创造性的编排模式，在编排时刻意将不同角度的图形从版面的上、下、左、右方向切入到版面中，而图形又不完全进入版面，余下的空白位置配置标题、标语和说明。

这种编排模式可以突破版面的限制，在视觉心理上扩大版面的空间，给人以空畅之感。

由于图形是做不完整的切入，版面显得跳动、活泼，相对于单一角度的展示，更能吸引观众的视线。但需要注意的是，切入的部分应该是产品图形中最精彩的部分，以便准确传达信息。切入的图形容易造成不安定感，需要用标题等进行平衡，使画面保持稳定均衡。

作品名：Passa Facil 喷雾广告
说明：广告采用了拟人化的趣味表现手法。从大打出手的囚犯到站如松的武僧，从调皮捣蛋的学生到飒爽英姿的童子军，形象到位的表现让人忍俊不禁。

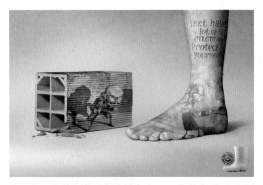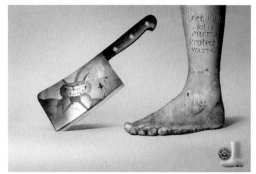

作品名：塞蒂拉莱瓜斯胶靴广告——您的脚需要面对很多坏蛋，请保护好它

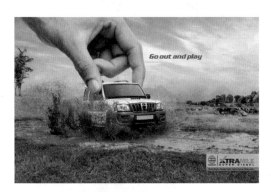

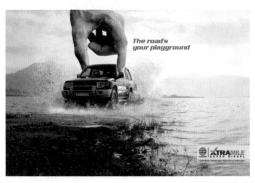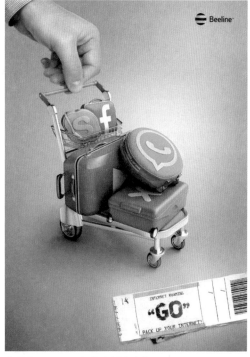

作品名：Indian Oil Xtramile 广告——完全驾驭你的越野车，奔驰吧

作品名：Beeline 运营商创意广告

6.3.12 交叉型

交叉型是将版面上的两个构成要素重叠之后进行交叉状处理，交叉的形式可以呈十字水平状，也可以根据图形的动态做一定的倾斜。这种十字交叉型，通常将文字压在图形上，它强调了形与形之间的叠压作用，增强了画面的空间效果，具有明显的前后层次感。

作品名：Opel-欧宝紧急刹车协助系统广告

6.3.13 对角线型

连接画面四角的线称为对角线。对角线是画面中最长的一条直线，它有足够的长度和位置安排特殊的形象。将构成要素安排在这条线上，可以支配画面空间，增强动感，打破静止产生的枯燥感。

作品名：紫荆花漆广告

作品名：复合维生素——鼓励多用途

6.3.14　横分割型

采用横向分割方式划分版面，符合人们的视觉习惯，阅读起来十分方便。在这种形式构成的版面中，标题、图形、说明文字的安排非常近似"日""目"二字，简单而明确，在广告设计中被普遍应用。

作品名：Aruba海岛旅游——停止时间，一个幸福的岛屿

6.3.15　纵分割型

纵分割型是将版面纵向分割为若干块，其画面效果与横分割型十分相似。纵分割构图的特点是秩序分明，条理性强。在安排内容时，应考虑到人们的阅读习惯，版面内容要按照由左至右的顺序排列，分清先后次序。

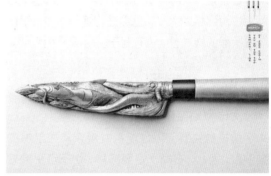

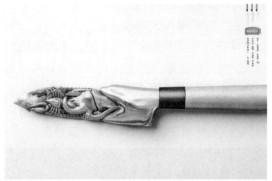

作品名：Brinox厨房刀具系列创意广告

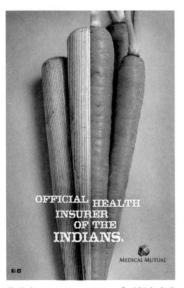
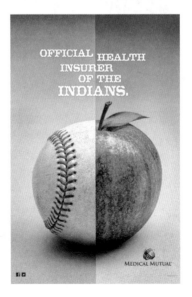
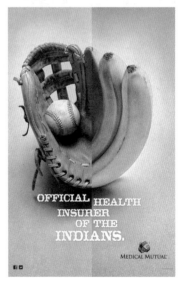

作品名：Medical Mutual系列创意广告

6.3.16　网格型

网格型是将版面划分为若干网格形态，用网格来限定图、文信息位置，版面充实、规范、理性。这种划分方式综合了横、纵型分割的优点，使画面更富于变化，且保持条理性，适合版面上内容较多、图形较繁杂的广告。但如果这种编排过于规律，则容易造成单调的视觉印象，可以考虑对网格的大小、色彩进行适当的变化，以增强版面的趣味性，也有利于引导观众的视线。

6.3.17　文字型

文字型构图是以文字为主体的构图形式。文字编排的主要问题是能否对观众产生足够的吸引力，因此，布局一定要巧妙，切不可生搬硬套，给人以拙劣的拼凑感。

拉丁字母具有笔画少、变化多的特点，可以用字母的笔画来划分空间，尝试不同的构图形式，也可以将图形组成字母的形状，或者用产品或其他图形替换个别笔画，来增加画面的情趣。汉字中笔画简单的字形，如工字形、田字形、回字形等都可以作为构图形式来使用。

作品名：梅德赛斯奔驰广告

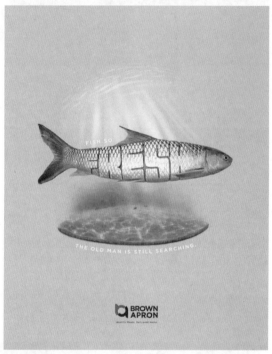

作品名：Alt杂志广告——女士随身伴侣

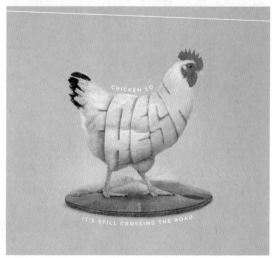

作品名：Brown Apron肉制品平面广告

第 7 章

广告媒体

7.1 选择广告媒体

　　广告媒体是用于向公众发布广告的传播载体，是指传播商品或劳务信息所运用的物质与技术手段。广告信息需要通过一定的媒体才能有效地传播出去，然而不同的媒体在广告内容承载力、覆盖面、送达率、展现率、影响价值以及费用等方面各有不同，因此，正确地选择广告媒体是一项非常重要的工作。此外，将多种媒体组合运用，整合传播效果会更加明显，也更利于品牌的树立和推广。

7.1.1 广告媒体的选择要素

1 根据产品特性选择

　　不同的产品，其性能特点、使用价值和流通范围都有差别，选择媒体时，要充分考虑产品的特性。例如，对于与人们日常生活相关的日用品，宜采用图文并茂、声像并举的电视媒体，向消费者直接展示产品的性能、效果和用途，以求立体、直观、形象；对于生产资料、耐用消费品等须向消费者做详细的文字说明，以便告知产品的结构、性能、使用规范等，可选用报纸、杂志等平面媒体。

2 根据目标市场选择

　　无论何种产品，都有其自身特定的目标市场，而广告同产品一样，最终也是要投放市场上，这就

要求广告策划人员在掌握大量消费者行为特征的基础上，要依据目标市场的特点进行媒体的选择。例如，农药的消费群体集中在农村地区，网络等新型媒体就不合适，而墙体广告或流动性较强的宣传单式广告更有效。

3 根据媒体价值选择

　　媒体的价值主要是指媒体的接触面、频率和影响力。一般而言，推广新产品、扩展品牌或进入不确定的目标市场时，接触面是最重要的。当存在强大的竞争者、想要传达的信息复杂、消费者阻力较大或是购买次数频繁时，频率最重要。

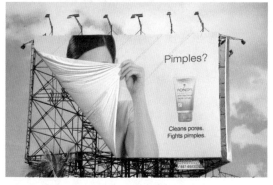

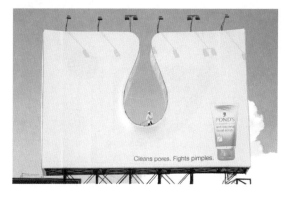

户外广告牌上的POND'S洗面奶广告

4 根据消费属性选择

不同教育或职业的消费者，对媒体的接触习惯也不尽相同。一般来说，教育程度较高者，偏重于印刷媒体；教育程度较低者，偏重于电波媒体[1]。因此选择何种媒体，要配合消费者的性别、年龄、教育程度、职业及地域性等来决定。

5 根据广告预算选择

在选择媒体时，要在广告预算的许可范围内，对广告媒体进行最佳的选择与有效的组合。一般来说，竞争力和支付能力强的企业，都会选择宣传范围广、影响力大的媒体；中小型企业宜选择一种或少数几种收费低而有效的媒体。

车厢扶手上的手表广告

阿迪达斯为庆祝2008年欧洲杯而建造的60米高的摩天轮

7.1.2 传播效果的评价指标

1 每千个媒体接触者费用

每千个媒体接触者费用是指，将信息送到1000个用户（广告媒体的沟通对象）所花费的广告预算。例如，甲杂志拥有10万读者，其整页广告费用为3万元，则每千个媒体接触者费用为300元；乙杂志拥有20万读者，其相同规格的广告费为5万元，则每千个媒体接触费为250元。通过比较可知，后者每千个媒体接触者费用要比前者低。

在实际工作中，情况要复杂一些，计算每千人媒体接触者费用还要考虑到，媒体接触者是否均为广告的目标对象，是否所有媒体接触者都已看到商品广告，不同媒体之间的影响力是否存在差别等情况。

2 观（听）众率

观（听）众率是指，在一定的时期内（如1个

月），信息通过媒体传送到家庭或个人的数目占计划传送数目的比例。例如，原计划产品信息要传递给目标市场的500万顾客，而实际上只有450万人看了这则广告，则观（听）众率为90%。

3 信息传播平均频率

信息传播平均频率是指，每一家庭或个人在一定时期内（如1个月）平均收到同一广告信息的次数。例如，某广告在1个月内发布4次信息，共有6户家庭收到，其中1户家庭看到4次，2户家庭看到3次，3户家庭看到2次，则信息传播平均频率的计算方法是（1×4+2×3+3×2）÷6=2.67。

掌握信息传播平均频率数据，有助于在拟定媒体计划时，确定广告在消费者眼前重复出现的次数。

[1]在广告行业，电视媒体和电台媒体被称为电波媒体，报纸和杂志媒体被称为平面媒体。

7.2　广告媒体的特点

广告媒体种类繁多，包括报纸、杂志等印刷媒体，电视、广播等视听媒体，户外广告牌、橱窗、灯箱等户外媒体，以及互联网等网络媒体。它们各自的特点以及传播信息的效果千差万别。如何在众多的媒体中进行选择，以最经济的广告支出实现最佳的广告传播效果，是广告主和广告人都需要面对的问题。

7.2.1　印刷媒体

印刷媒体指的是报纸、杂志等印刷出版物，这类媒介是广告最普遍的承载工具。

1 报纸广告

报纸广告的优势：覆盖面广，发行量大，读者广泛而稳定；信息传递及时，具有特殊的"新闻"性；享有权威性，具有较高的可信度，读者容易接受来自报纸上的广告信息；版面的编排、截稿日期比较灵活，便于对广告内容进行修改；便于保存，制作简便，费用较低。

报纸的局限性：会随着时效性的消失而失去关注价值；内容庞杂，容易分散读者对于广告的注意力；印刷简单，图片不够形象和生动，感染力相对较差。

2 杂志广告

杂志广告的优势：读者对象比较确定、易于将信息送达给特定的广告对象；转阅读者多、可以重复阅读且便于保存，因而广告的时效性相对较长；印刷精美，可以较好地展示商品，能够给读者带来视觉上的审美和心理上的认同；篇幅多，可以通过整页、多页、插页等对广告进行全面的展示。

杂志的局限性：发行量小于报纸；出版周期长，不能刊载具有时间性要求的广告；信息传递的及时性差，传播速度也没有报纸、影视快。

刊登在杂志上的DHL广告：在杂志的一个对页上，分别印刷着中国和日本的不同景观，两页中间有一张透明纸，透明纸张的两面印刷了DHL的快递箱子和工人，当透明纸张在对页两面翻动时，能够看到DHL的快递在两地之间往返。

7.2.2　视听媒体

传统的视听媒体主要有广播、电视等。随着科技的进步,新媒体广告大量涌现出来,如手机、网络电视(IPTV)、数字电视、移动电视、微博等。

1　广播广告

广播广告的优势:覆盖面广、信息传递迅速及时;广播携带方便,可以边走边听;可选择适当的地区和对象;许多特定的节目都有固定的听众对象;广告成本远远低于报纸和电视广告。

广播的局限性:电波稍纵即逝,给人的印象不够深刻;保留性差,不宜查询;受频道限制缺少选择性;没有视觉形象,直观性较差,吸引力与感染力较弱。

2　电视广告

电视广告的优势:覆盖面广,传播速度快,送达率高;集形、声、色、动态于一体,生动直观,易于接受,感染力强;"眼见为实",可信度高;可以快速推广产品,迅速提升知名度;贴近生活,可以增加商品的亲和力。

电视的局限性:电视与广播都是瞬时媒体,因此,电视广告转瞬即逝,电视画面不具有保存性,对观众的选择性差,制作复杂,绝对成本高。

3　手机广告

手机媒体被公认为继报刊、广播、电视、互联网之后的"第五媒体"。手机媒体作为网络媒体的延伸,具有互动性强、信息获取快、传播快、更新快、跨地域传播等特性。

其他的新媒体广告,如网络电视、数字电视、移动电视等也有各自的特点和优势,在运营模式等方面也在探索和完善之中。

手机 APP 启动页广告

7.2.3 户外媒体

户外媒体是指在建筑物的楼顶和商业区的门前、路边等户外场地设置的发布广告信息的媒介，主要形式包括路牌、霓虹灯、LED电子屏、灯箱、气球、飞艇、车厢、大型充气模型等。

户外媒体的优势体现在以下几个方面。

1 到达率高

在公共场所树立巨型广告牌这一古老方式历经千年的实践，足以表明其在传递信息、扩大影响方面的有效性。据实力传播的调查显示，户外媒体的到达率仅次于电视媒体，位居第二。

户外媒体无孔不入，在户外的任何地方几乎都可以发布大小、形式不一的广告。广告人找到消费者相关活动的规律后，在其"必经之路"设置广告，便能大大提升户外广告的效能。一块设立在黄金地段的巨型广告牌，是任何想建立持久品牌形象的公司的必争之物，它直接、简洁，足以迷倒全世界的大广告商。

2 发布时间长

户外广告一般发布期限较长，几乎每天24小时、每周7天全天候地伫立在那儿，这一特点令其更容易为受众见到，而且对于特定的区域能够造成印象的累积效果。

3 视觉冲击力强

户外媒体面积大、色彩鲜艳、主题鲜明、设计新颖，具有形象生动、简单明快、视觉冲击力强等特点。广告形象突出，容易吸引行人的注意力，并且容易记忆。户外广告多是不经意间给受众以视觉刺激，不具有强迫性，信息更容易被认知和接受。

4 千人成本低

户外媒体的价格虽各有不同，但其千人成本[①]（即每一千个受众所需的媒体费）却很低，与其他媒体相比具有非常大的优势。

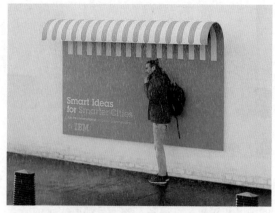

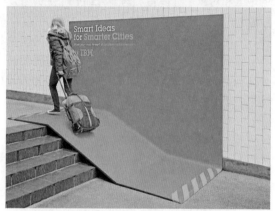

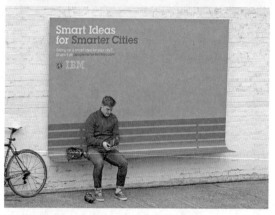

IBM智慧城市广告牌——与城市互动

户外媒体也有自身的局限性，一是受场地和数量的限制，宣传区域小；二是户外广告的内容比较简单，传达的信息量有限，多是企业或商品的形象广告，促销作用差。

① 千人成本是将一种媒体或媒体排期表送达1000人或"家庭"的成本计算单位，是衡量广告投入成本的实际效用的方法。计算公式为千人价格＝（广告费用/到达人数）×1000，其中广告费用/到达人数通常以一个百分比的形式表示，在估算这个百分比时，通常要考虑其广告投入是全国性的还是地域性的，通常这两者有较大的差别。

户外媒体广告

7.2.4 网络媒体

互联网被称为继报纸、广播、电视三大传统媒体之后的"第四媒体"。据2019年8月30日中国互联网络信息中心发布的《第44次中国互联网络发展状况统计报告》显示，截至2019年6月，我国网民规模达到8.54亿，网络购物用户规模达6.39亿。手机网民规模8.47亿，手机网络购物用户规模达6.22亿。这些数据足见网络市场的广阔。

网络媒体的优势体现在以下几个方面。

1 覆盖全球

国际互联网可以把广告传播到世界的每一个角落。只要具备上网条件，任何人，在任何地点都可以浏览。这是传统媒体无法达到的。

2 目标清晰

网络宣传可以提供有针对性的内容环境。例如，不同的网站或者是同一网站不同的频道所提供的服务分类清晰，这为密切迎合用户的兴趣提供了可能，因此，网络广告可以投放给某些特定的目标人群，甚至可以做到一对一定向投放。

3 双向性和交互性

传统的广告信息流是单向的，即企业推出什么内容，消费者就只能被动地接受什么内容。而网络媒体具有较强的交互性，它可以实现供求双方信息流的双向互动。通过链接，用户只需点击鼠标，就可以从厂商的相关站点中得到更多、更详尽的信息，广告内容也可以重复观看。另外，用户可

以通过网络直接填写并提交在线表单信息，厂商能够随时得到宝贵的用户反馈信息。同时，网络宣传还可以提供进一步的产品查询需求。

4 易于统计和评估

传统的广告媒体形式只能通过收视率、发行量等来统计投放的受众数量，很难准确地知道有多少人接收到广告信息。而网络广告不同，广告主能够直接对信息的发布进行在线监控，详细地统计出浏览量、点击率等指标，以及多少人看到了发布的信息，其中有多少人对发布的信息感兴趣，并进一步了解信息的详细内容。这些统计资料能帮助广告主统计与分析市场和受众，根据广告目标受众的特点，有针对性地投放广告，进行跟踪分析，对广告效果进行客观准确的评估。

5 制作成本低、便于更改

网络广告制作周期短，可以节省投资、减少工作量。此外，传统媒体上的广告发布以后很难更改，而网络广告则可以按照客户需要及时变更宣传内容，这样，经营决策的变化就能及时实施和推广。

网络媒体的局限性在于，对于相对不发达的国家和地区，计算机的拥有量不足、网络传输的带宽不足，以及网络终端、安全、结算等因素，成为网络广告发展的瓶颈；强迫性广告过多，导致用户对网络广告的兴趣减弱。

网络媒体广告

课后作业

第1章　思考与练习

1. 以知名品牌为目标对象，搜集各个历史时期的广告代表作品。

2. 结合广告设计思想的演进过程，探讨现代设计运动对广告设计的影响。

第2章　思考与练习

1. 设定一个广告主题，运用头脑风暴法进行创意训练，深入讨论并加以点评。

2. 设定一个广告主题，进行思维导图训练。

3. 收集USP理论、品牌定位论、ROI论等广告理论的经典案例。

第3章　思考与练习

1. 创造想象与再造想象有什么区别？

2. 矛盾空间构成有几种方法？

3. 从图形创意角度出发，收集不同风格的广告作品，并进行同构、置换、双关、减缺等类别的分类。

4. 对生活中常见的手袋进行想象训练，尝试从多个角度观察和表现事物。

第4章　思考与练习

1. 以口香糖广告为题，运用承诺、夸耀、对比等表现形式，创作广告标题。

2. 以口香糖广告为题，尝试创作故事型、描述型、抒情型等类型的说明文字。

第5章　思考与练习

1. 色彩联想的过程有几种方式？

2. 从色相环上任选一对对比色或互补色，进行对比搭配、调和搭配的练习。

第6章　思考与练习

1. 结合本章提供的图例，分析视线途径和视线流动规律。

2. 以广告版面构图的形式法则为准，收集具有代表性的广告图例。

第7章　思考与练习

1. 广告媒体的选择要素有哪些？

2. 如何评价广告的传播效果？

附录：全球五大知名广告设计奖

1. 克里奥国际广告奖

克里奥大奖是全球广告业界最受推崇、最富盛誉的国际性广告大奖赛，每年5月在迈阿密南滩举行。该奖项于1959年在美国设立，旨在表彰广告业最富创意的精英，鼓舞和奖励现代文化中最为生动有趣、最富有影响力的艺术形式。

克里奥大奖以拥有世界顶级评审组而著称，关注广告和设计领域，尤其是电视、印刷、户外活动、广播、内容与联系方式、综合活动、创意媒体、互联网、设计及学生作品等方面的创意作品。除奖励创意作品外，还通过年会、节日、出版物、时事通讯以及在全球展示获奖作品等途径，为全球广告和设计界提供服务。

2. 戛纳广告奖

戛纳广告奖源于戛纳电影节。1954年，由电影广告媒体代理商发起组织了戛纳国际电影广告节，希望广告能同电影一样受到世人的认同和瞩目。自2011年起，正式更名为"戛纳国际创意节"。

戛纳国际创意节于每年6月下旬举行，举办地为戛纳。每年大约有2万多件作品逐鹿"戛纳"。评委会分为独立的两组，一组负责评定电视广告，另一组负责平面广告。奖项设置包括金、银、铜狮奖。此外，还专为影视广告制作公司设立了与戛纳电影奖同名的金棕榈奖。

3. 莫比广告奖

莫比广告奖始于1971年，总部设在美国芝加哥，创始人是美国著名营销专家J.W.安德森。该奖的设置目的是要为全球的广告公司、广告制作公司、艺术指导人员，以及设计师、电影公司、电视台和广告主提供一个国际性的平台，使他们能够获得对各自成就的恰当评价，并从中选出最优秀的作品。

莫比奖的参赛作品范围十分广泛，包括广播广告、影视广告，平面广告（户外广告和印刷品广告，如招贴、报纸、杂志等）、直邮宣传品、宣传手册，以及包装设计等。网络广告另有单独的系列。对电视广告还设立了小成本制作类奖。

4. 纽约广告奖

纽约广告大奖始于1957年，当时这个全球竞争性的奖项主要是为非广播电视媒介的广告佳作而设。

在20世纪70年代，增添了电视和电影广告、电视节目等诸多项目。1982年增添了国际广播广告、节目和促销竞赛项目。1984年增添了印刷广告、设计、摄影图片、图像项目。为了适应技术和科技的发展，全球互联网络奖项于1992年正式设立。对于健康关怀的全球奖项也于1994年加入大赛。1995年又添设了广告市场效果奖，以嘉勉那些创意精良且市场销售突出的广告活动。

5. 伦敦广告奖

伦敦广告奖是最年轻、最有朝气的国际广告大奖。该奖项始于1985年，每年的11月在英国伦敦开幕并颁奖。所有的获奖者都将得到一座铜像。铜像为一个展翅欲飞、企图飞跃自我的超现实主义的人类外形。

伦敦广告奖的分类最具特色，不仅在三大媒介（平面、影视、广播）项目上分类细致，而且在设计包装、技术制作上也划分详尽，充分体现了其在创意概念、设计手法、技术制作等几方面齐头并重的特色。